韶史 蔡 舜 鴻 編著

◈ ㈜이화문화출판사

千字文은 중국 梁나라 武帝 때 周興嗣(470~521)가 四言古詩 250구를 1,000자로 지은 책이다. 일설에 주흥사가 양무제의 노여움을 사서 죽게 됐는데, 이를 용서 받는 조건으로 하룻밤 사이에 지었다고 한다. 하룻밤에 다 짓고 나니 머리가하얗게 세었다고 하여 白首文이라고도 한다. 글자가 한자도 겹치지 않았다는 점때문에 예부터 한문을 배우는 사람들의 入門書로 활용하였다. 요즘도 한문에 관심이 있는 일반인이나 서학도들이 즐겨 애용하고 있는 책으로 알려져 있다.

여기에 集字한 張猛龍碑는 北魏 522년(正光 3)에 세워졌으며, 26행이며, 1행에 46자로 되어 있는 비이며, 노군태수 장맹룡이 학교를 세워 孔子의 가르침을 교육 했다는 頌德碑이다. 碑陰에는 立碑에 도움 준 사람들의 관직과 성명이 열거되어 있다. 方筆을 주로 하는 北魏石刻 중에서 가장 걸출한 것 중의 하나이다.

이 비의 結構 또한 예측 불가한 것으로 우측이 지나치게 상향하는 형태를 보이기도 하지만 균형 잡힌 북위해서의 대표적인 작품이며, 筆劃은 다듬어지지 않아 唐의 정교한 필획과 대조를 이루고 있다. 또한 천균의 무게를 지탱하는 강한 北魏의 특징이 잘 드러나는 아름다운 명작이다.

본 천자문에는 장맹룡비에서 집자를 하고, 없는 자는 장맹룡비의 점획을 造字하기도 했으나 기존의 허술한 부분을 보완 하였으니 참고하길 바란다. 글자의 함訓과 詩句의 해석을 붙여 독자의 이해를 돕고자 했으며, 글자의 색인도 붙여 일일이 찾아보는 번거로움을 덜고자 했다.

아무쪼록 공부하시는 분들에게 조금이라도 도움이 되기를 바라며, 이 책의 편 집을 도와준 訥軒 崔泰彬과 표지 디자인을 한 WV Design에 감사한다.

無術山房에서 編著者 蔡 舜 鴻

우주는 넓고 크다。

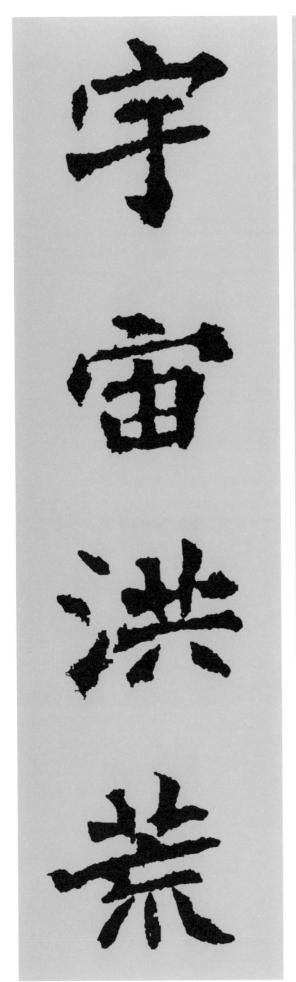

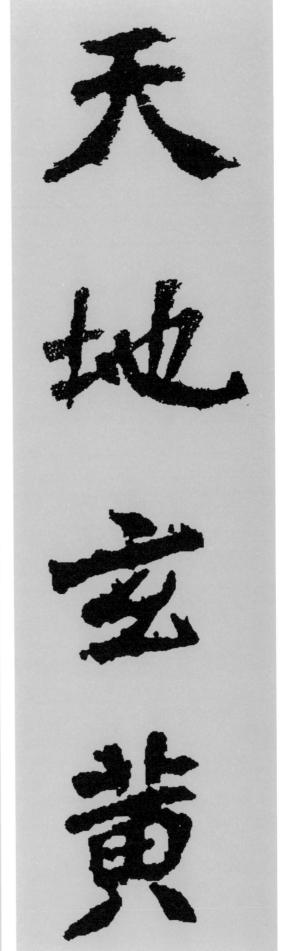

辰

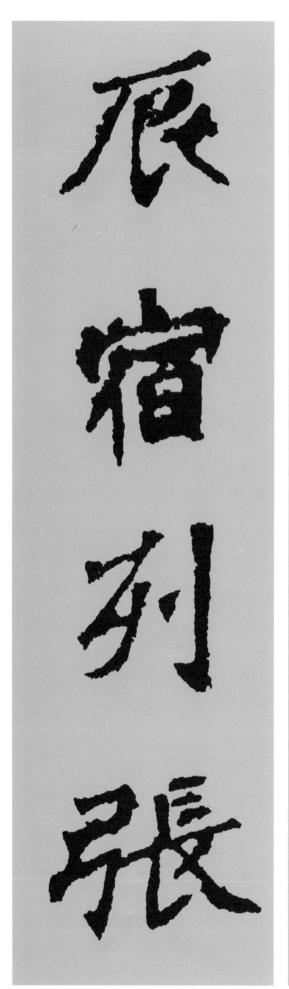

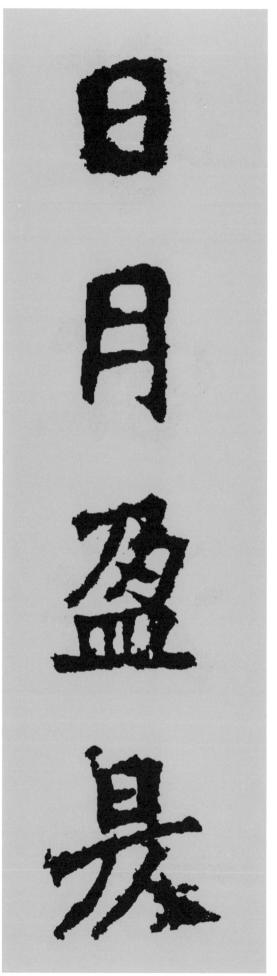

H

날일

月

달 월

盈

찰영

昃 기울 측

해가 기울면 달은 차고

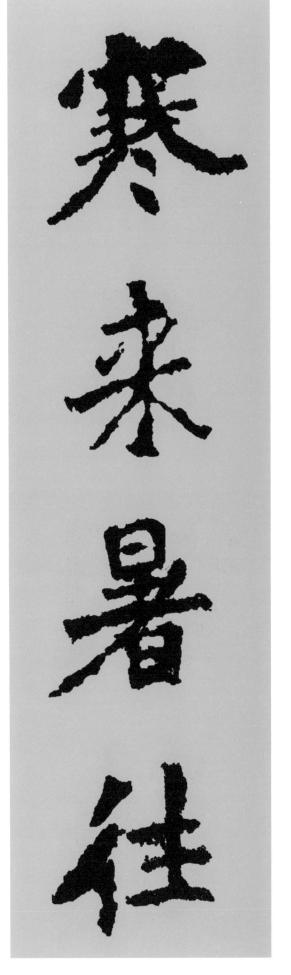

律 과

모로 음양을 고르게 한다。

閨 윤달 윤

餘 남을 여

해를 이루고

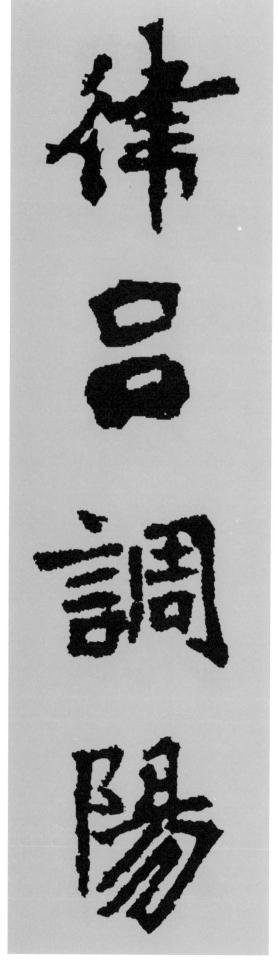

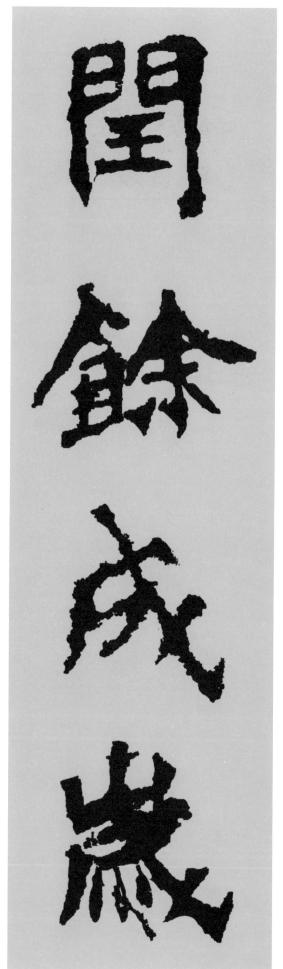

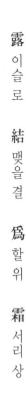

이슬이

맺혀

서리가 된다。

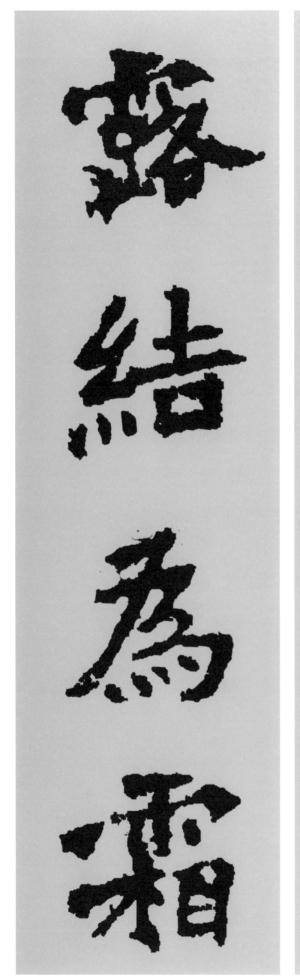

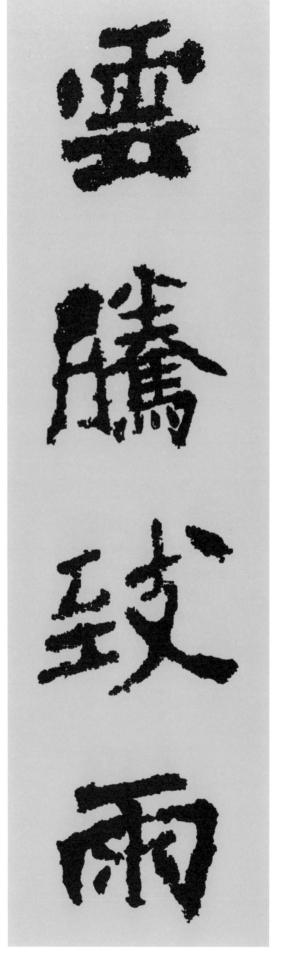

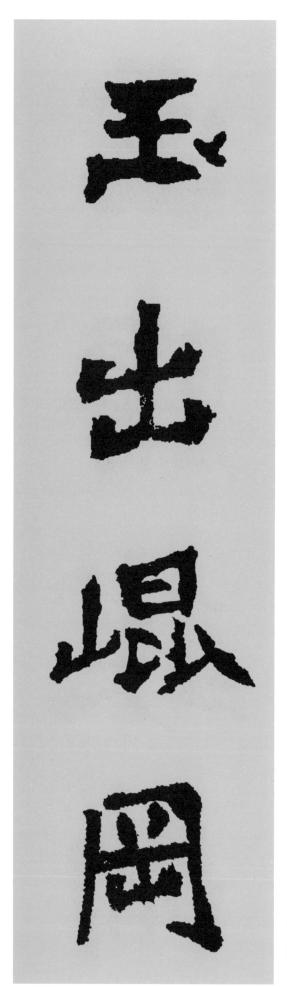

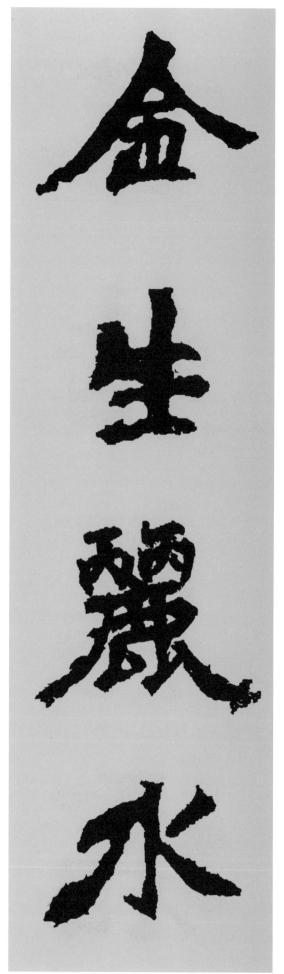

구슬은 夜光이라 일컬었다。

劍

칼 검

號

이름호

巨

클 거

闕

대궐 궐

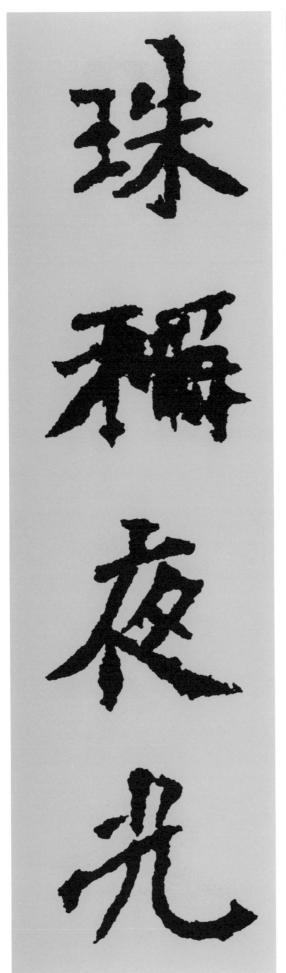

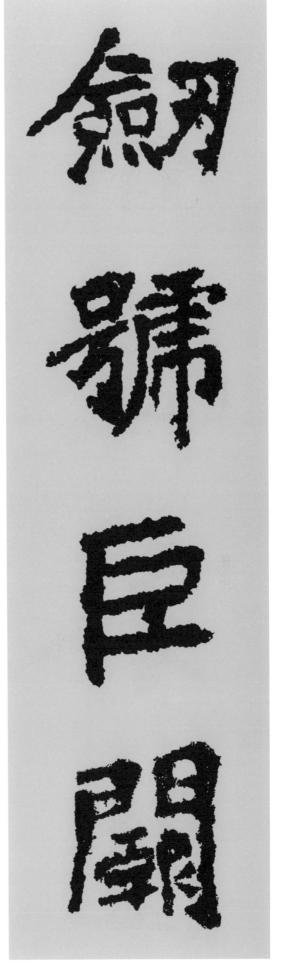

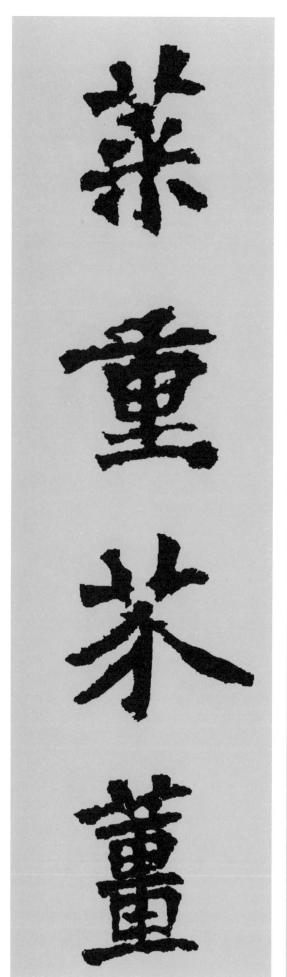

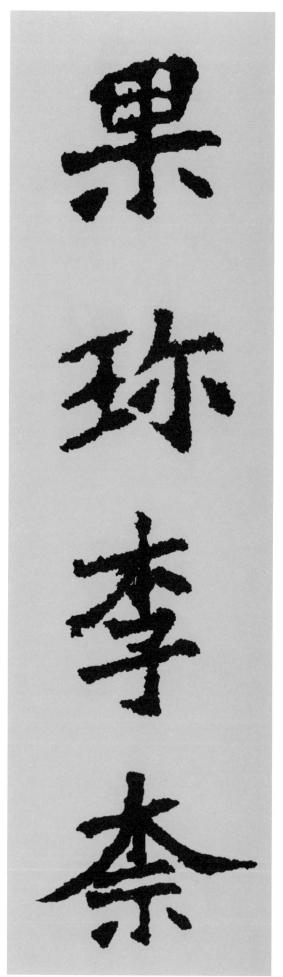

果 과실 과

珍 보배 진

李 오얏 리

파일은 오얏과 능금이 보배이고

물고기는 물속에 살고

새는 공중을 난다。

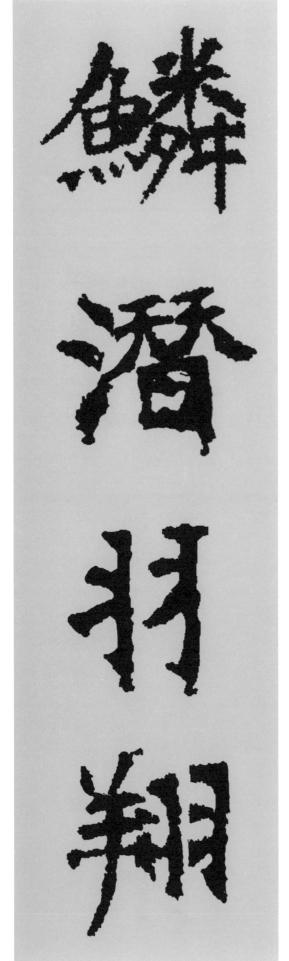

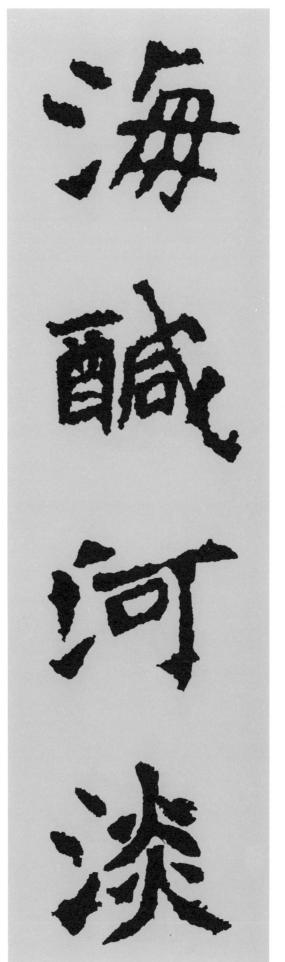

鳥라 한 少昊、인문을 갖춘 황제가 있다。

龍

용 룡

師 스승 사

火불화

帝 임금 제

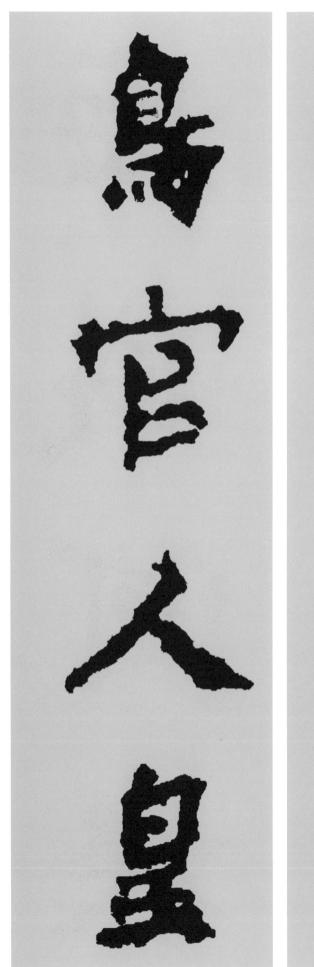

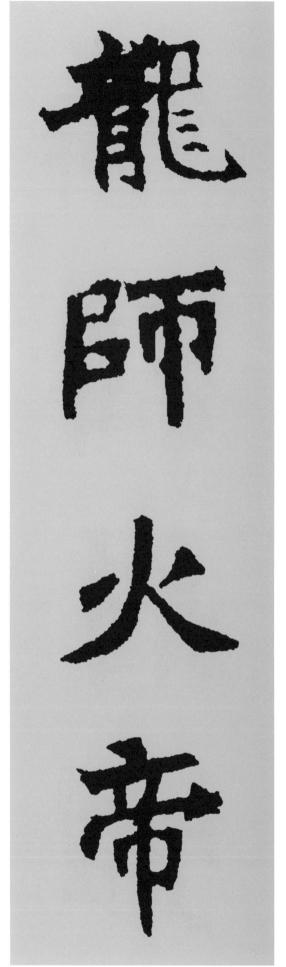

始 비로소 시

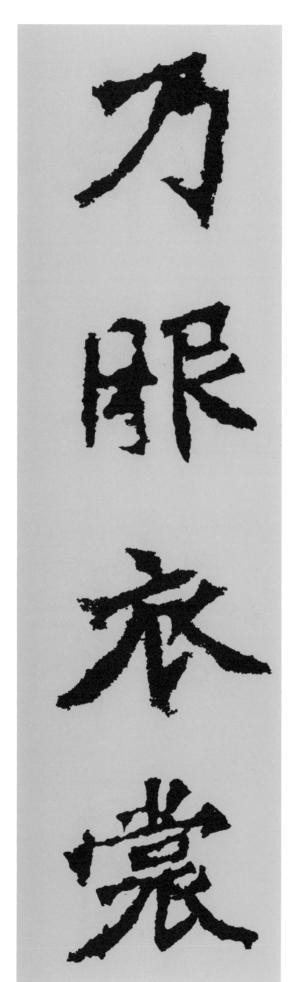

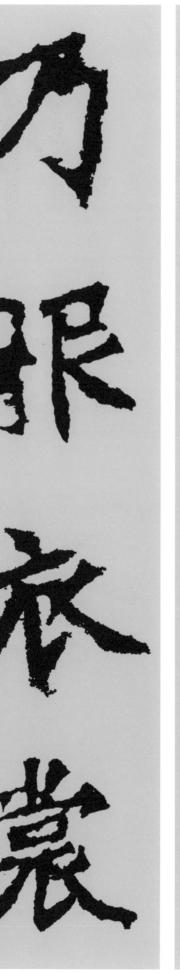

乃이에 내

服

옷복

衣 옷 의

裳 치마 상

이에 웃옷과 치마를 입었다。

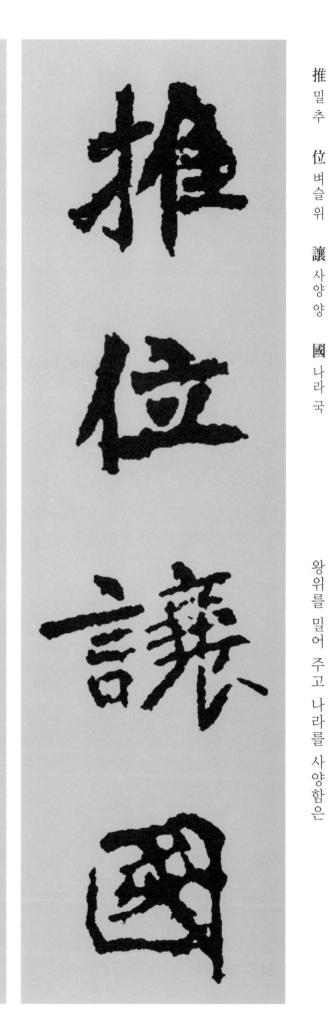

陶 질그릇 도 唐 나라 당

陶唐(堯)이다。

周

武王

發과

殷

湯王이다。

弔 조문할 조

民 백성 민

伐

칠벌

罪 허물 죄

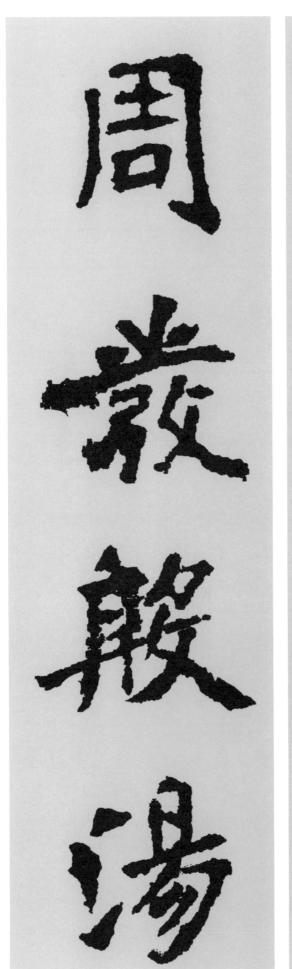

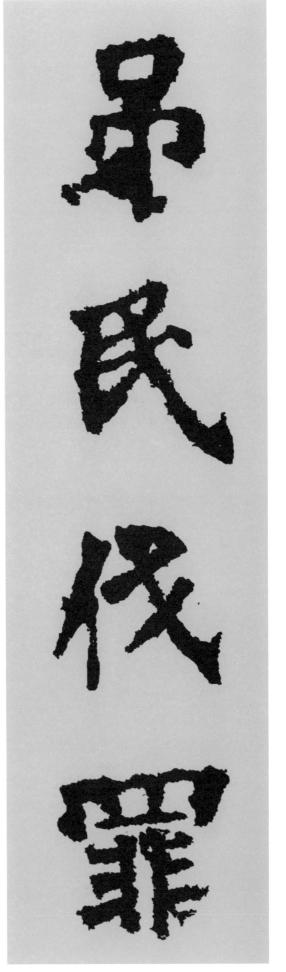

垂拱하고 공명정대한 정사를 논했다。

오랑캐들을 복종시켜 신하로 삼았다。

遐

멀하

邇

가까울 이

壹

한 일

體

몸체

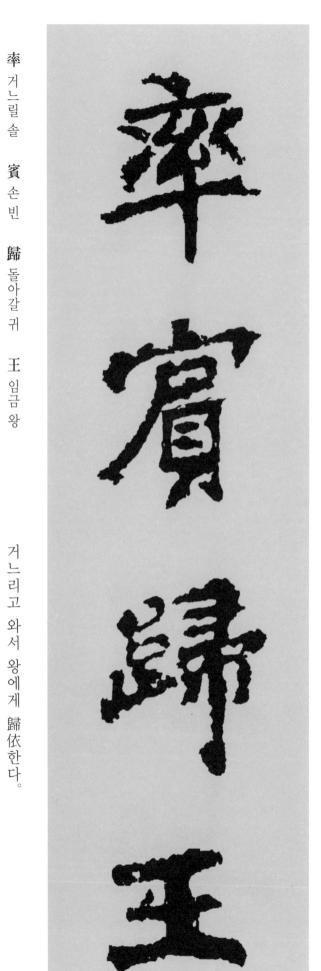

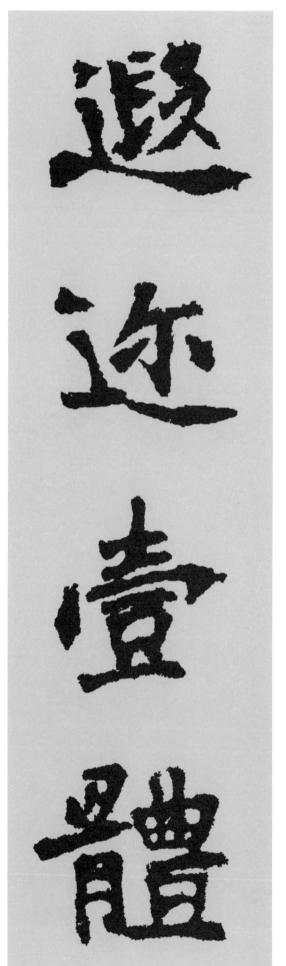

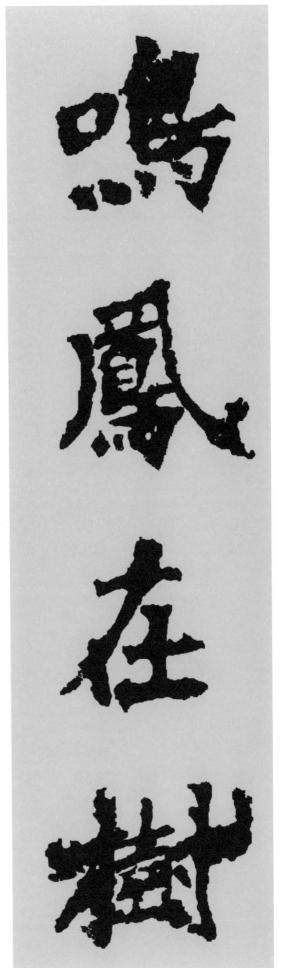

흰 빵하지는 마당의 풀을 떠닌다。

白 흰 백

駒 망아지 구

食

밥식

場

마당장

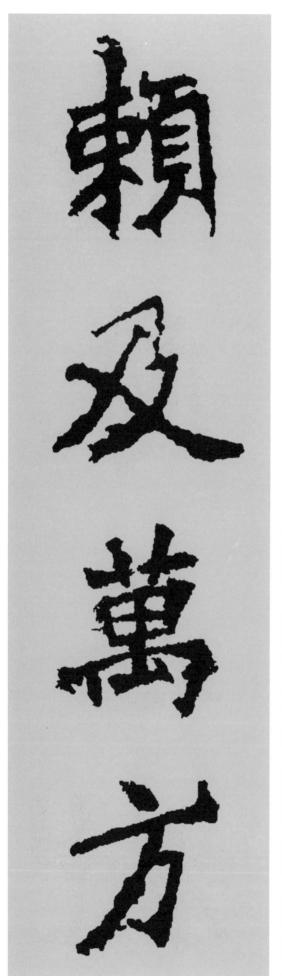

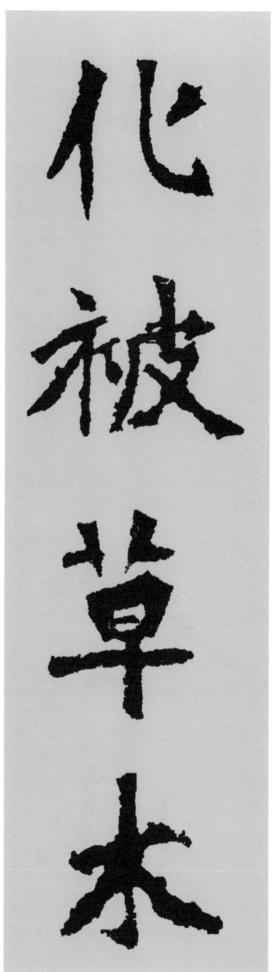

22

徳化가 풀과 나무에도 입혀지고

化 될 화

被 입을 피

草 舌 え

木 나무 목

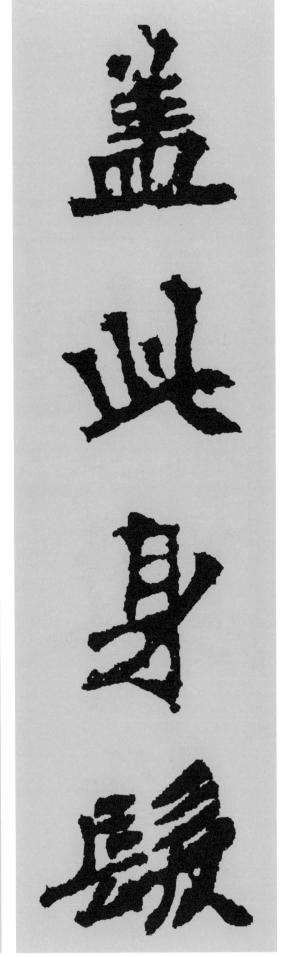

어 찌

감히 훼손할 수 있을까。

恭 공손 공

惟 오직 유

鞠

질 국

養 기를 양

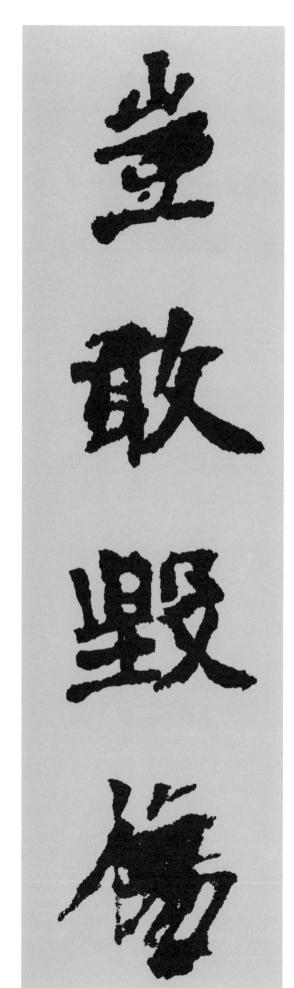

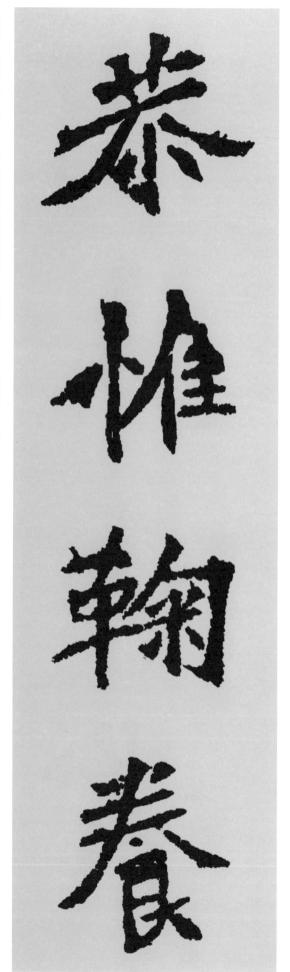

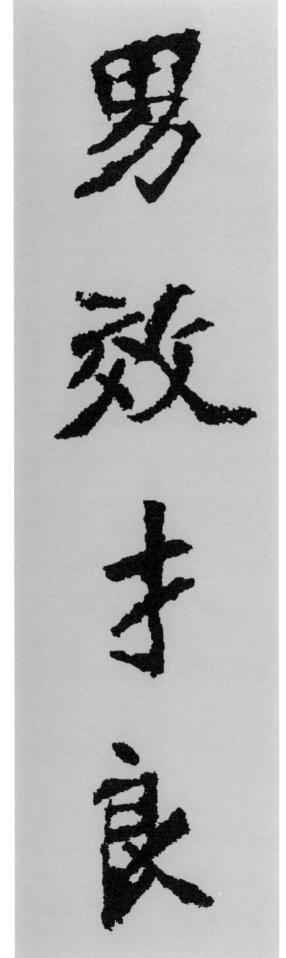

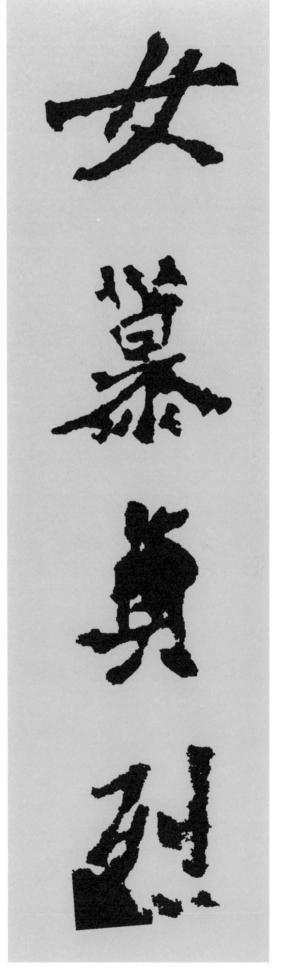

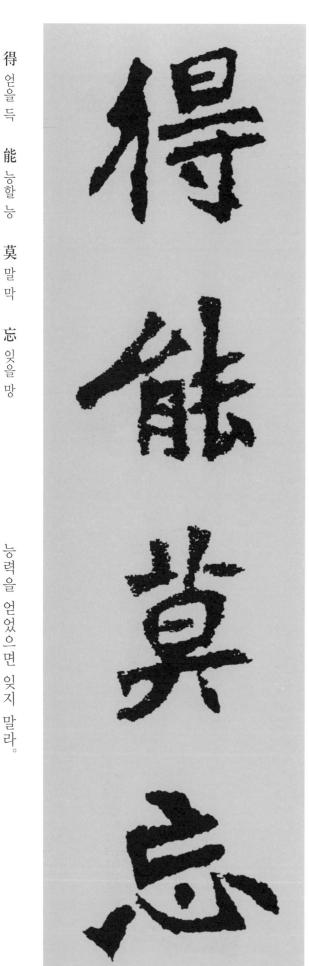

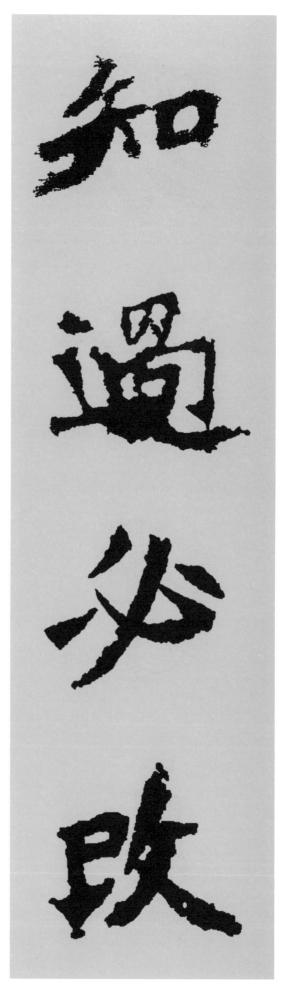

罔

말 망

談 말씀 담

彼

저피

短 짧을 단

자기의 장점을 믿지 말라。

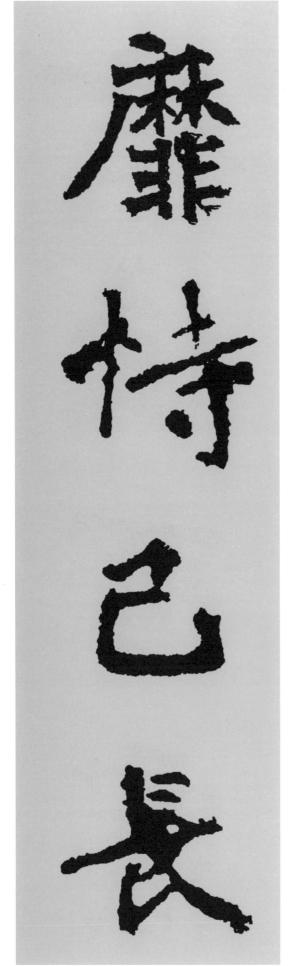

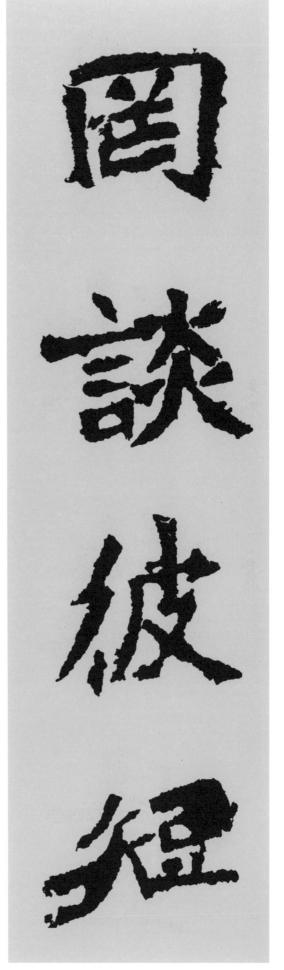

기량은 헤아리기

어렵도록

해야한다。

信 믿을 신

使 하여금 사

可옳을가

覆 덮을 복

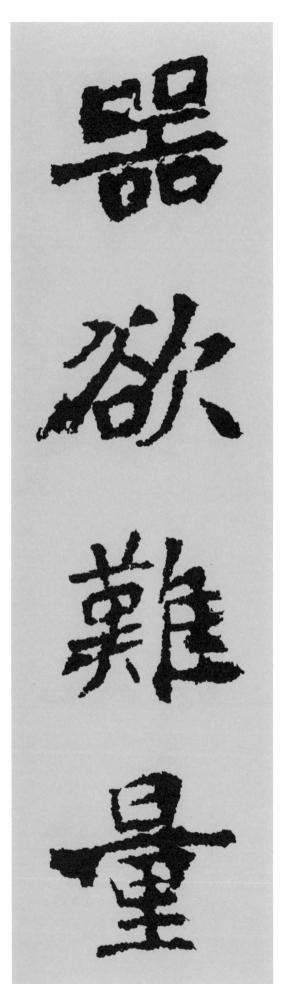

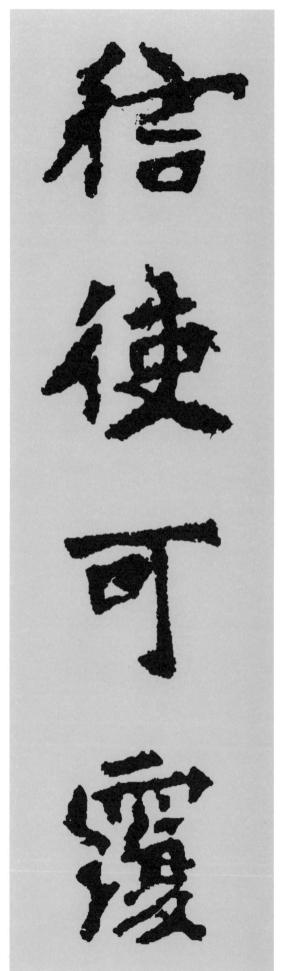

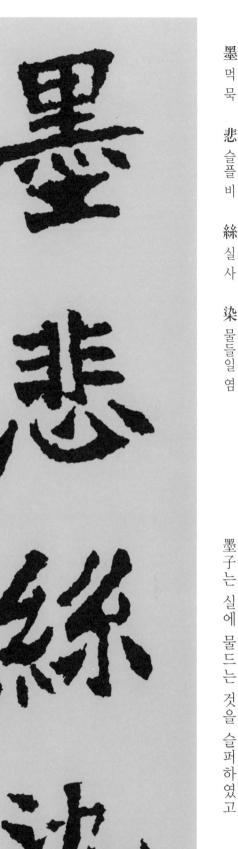

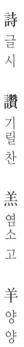

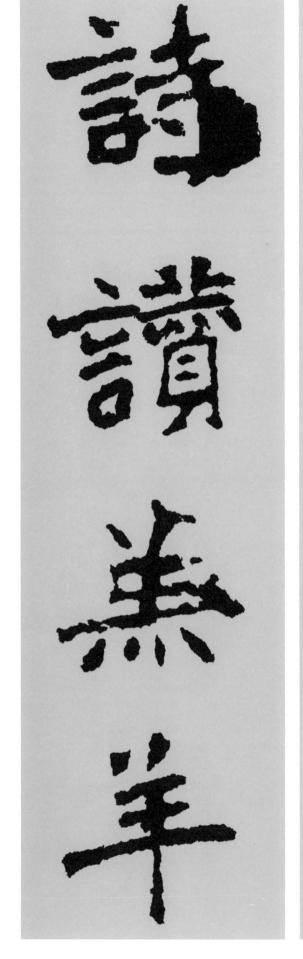

《詩經》에서는〈羔羊〉편을 찬미하였다。

景増る

行 다닐 행

維

변리 유

賢 어질 현

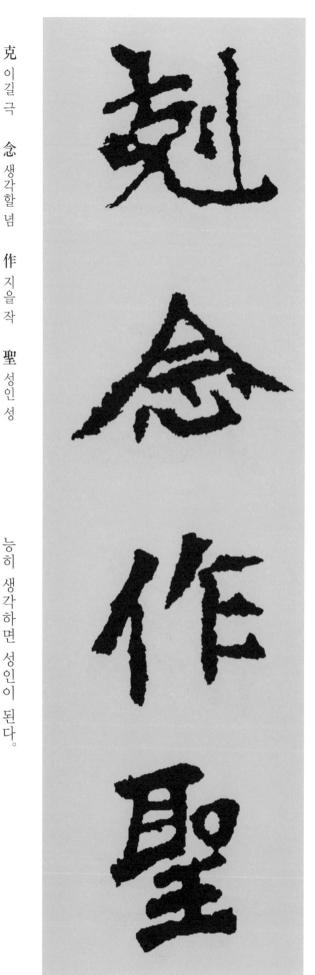

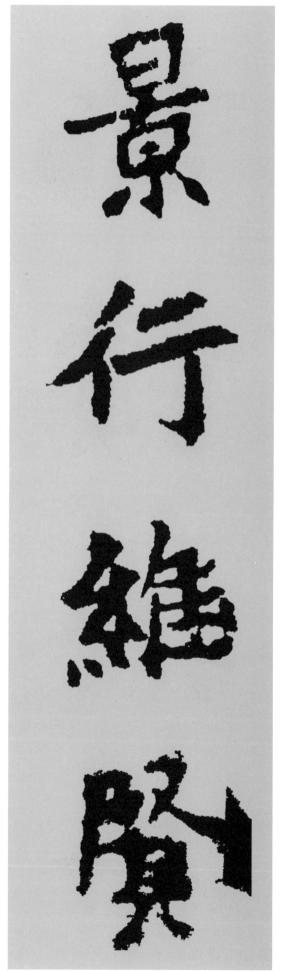

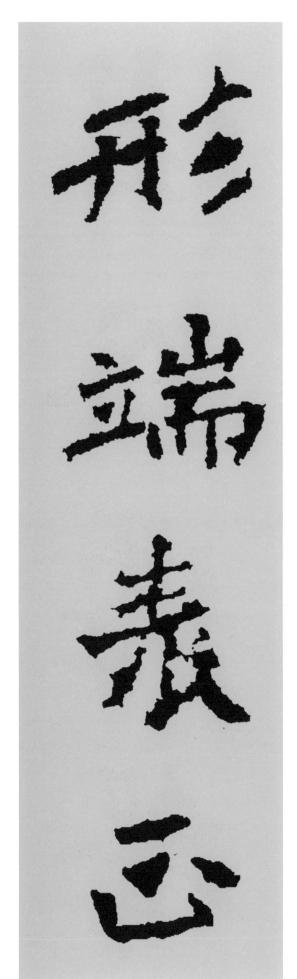

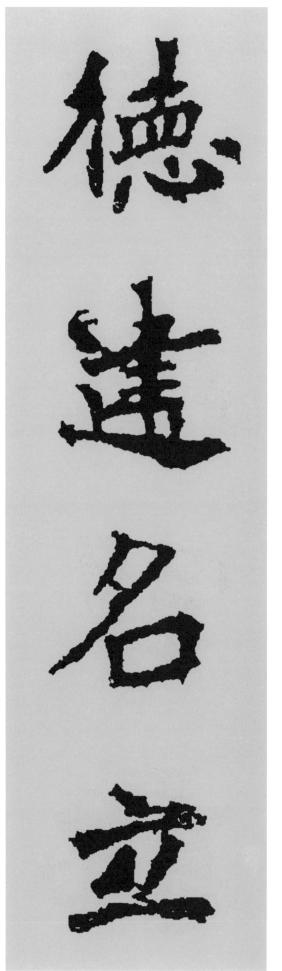

德 큰 덕

建

세 울 건

名の름명

立

설 립

功德이 서면 명예가 확립되고,

소리가 전해지고

虚

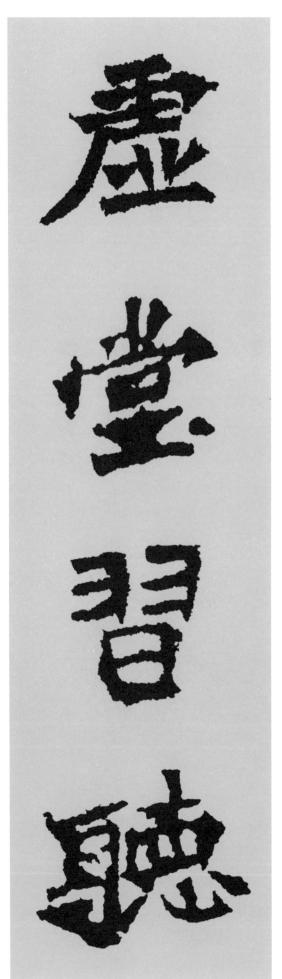

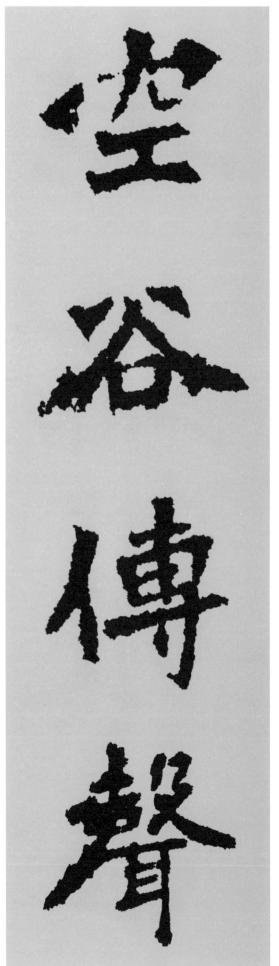

복은 선행을 慶事함에 인연한다。

禍 재화화

因

인 할 인

惡 모질 악

積 쌓을 적

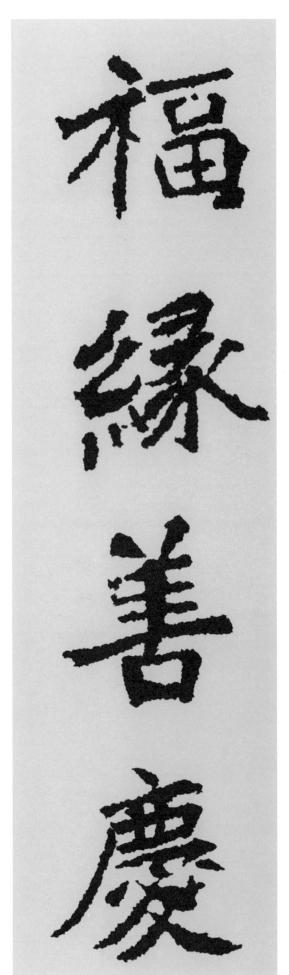

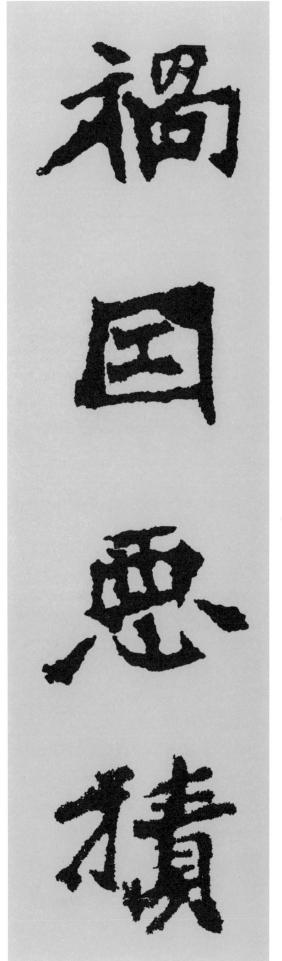

壁 구슬 벽

非 아닐 비

寶 보배 보

한 자의 구슬이 보배가 아니고

35

日 가 로

왈

嚴 엄할 엄

與 더불 여

敬 공경 경

엄숙함과 공경함이다。

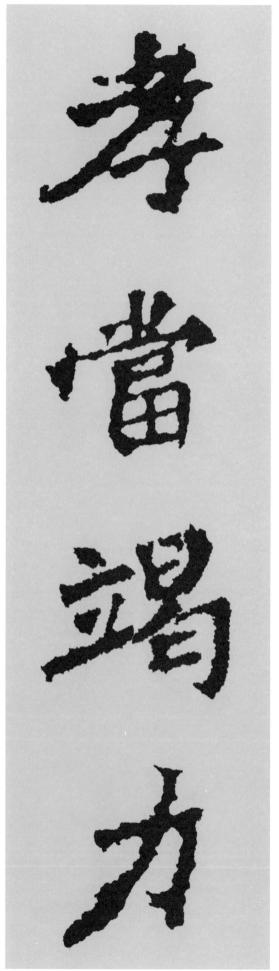

36

孝直도直

當마땅당

竭 다할 갈

효도닌 마땅히 힘을 다해야 하고

일찍 일어나 더운지 시원한지 살핀다。

凊 서늘할 정

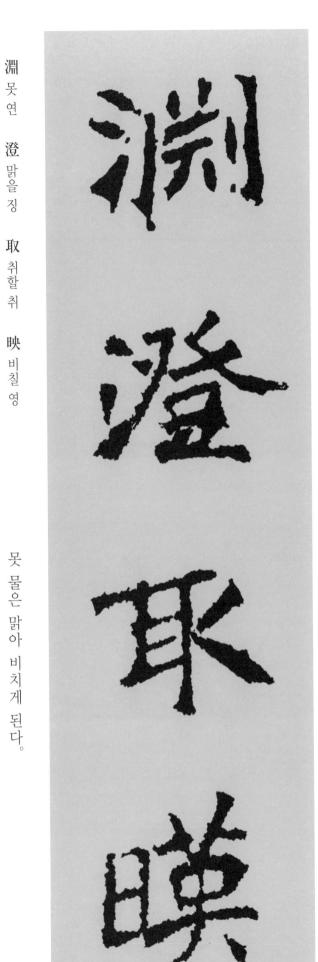

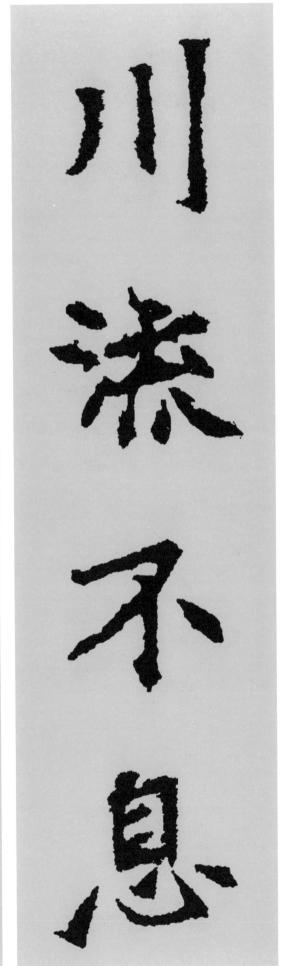

辭말씀사 安 편안 안 定 정할 정

言 말씀 언

容 얼굴 용

止 그칠 지

若 같을 약

思 생각 사

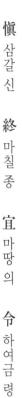

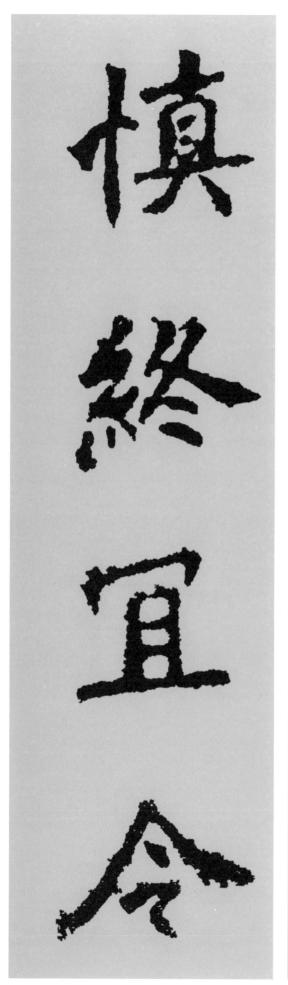

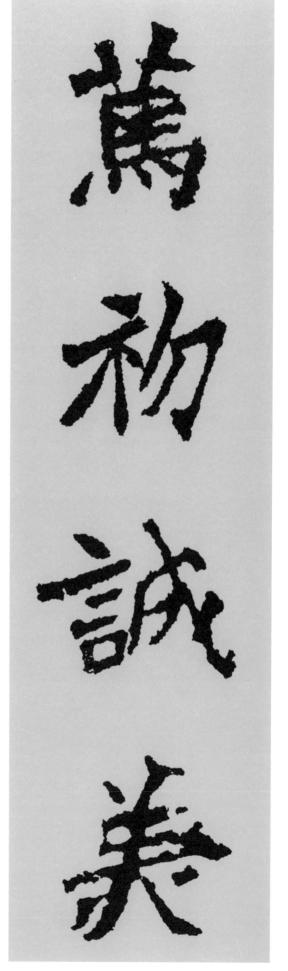

마무리의 신중함은 마땅히 훌륭하다。

명예가 자자해서 성대함이 끝이 없다。

榮 영화

영

業

업 업

所

바 소

基 터

7]

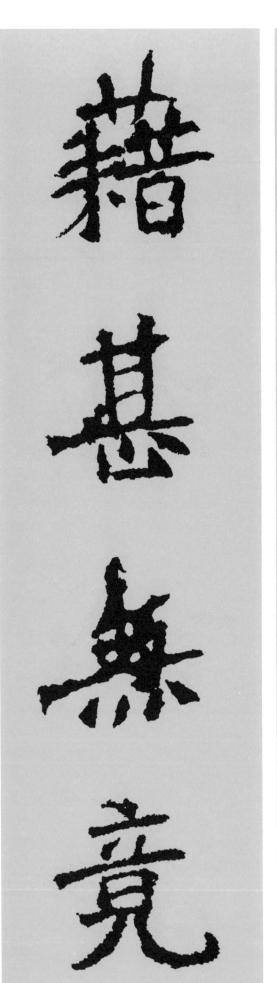

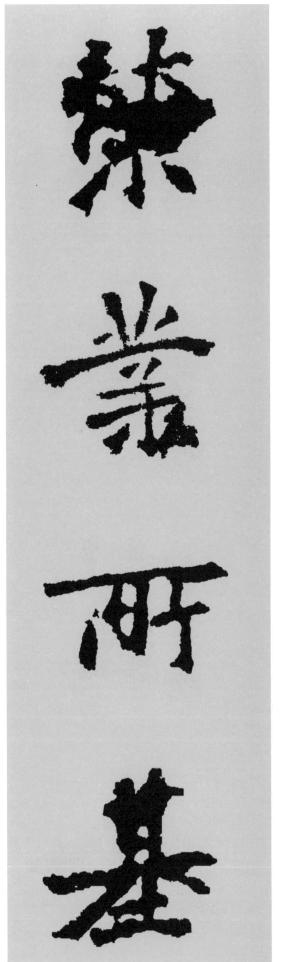

42

政

정사 정

직무를 섭렵하여

정사에 종사한다。

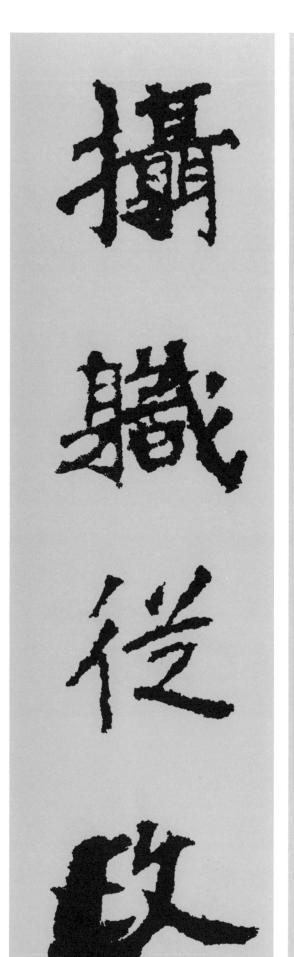

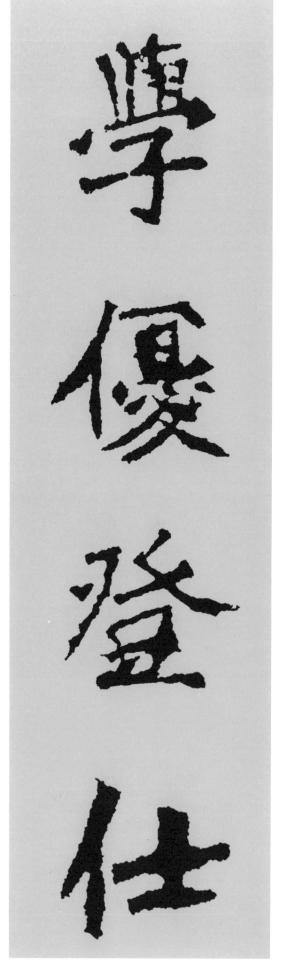

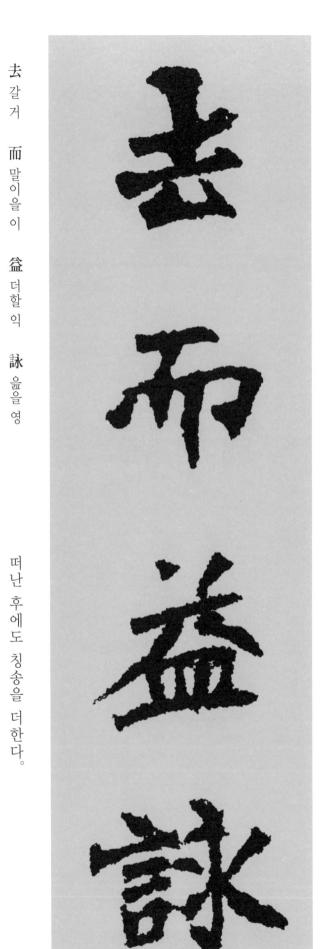

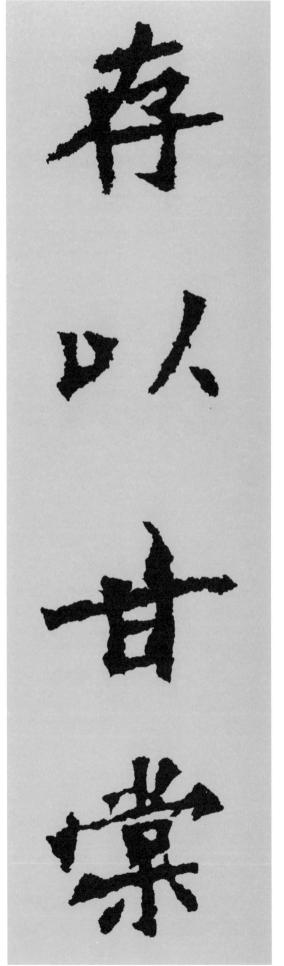

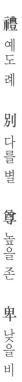

예절은 높고 낮음이 구별된다。

下 아 래 하 睦 화목할 목

위에서 화합하며 아 래 에 서 화목하고

夫 지아비 부

唱 부를 창

婦 아내 부

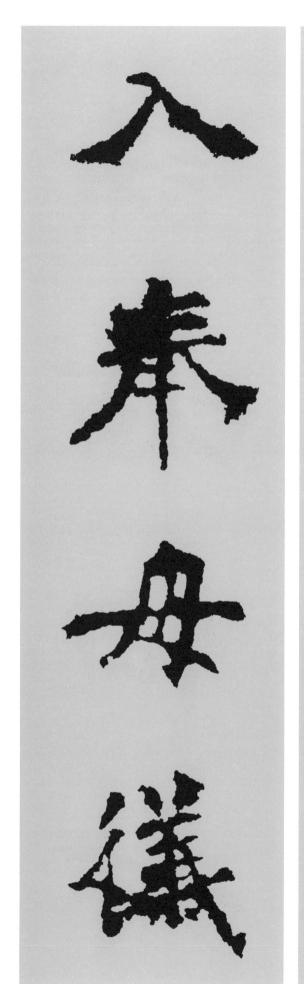

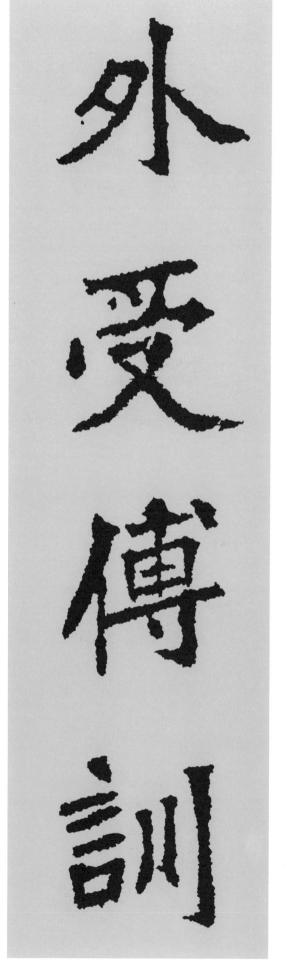

안으로는 어머니의 법도를 본 받든다。

入 들 입

奉 받들 봉

母

어미

모

儀

거동 의

猶 오히려 유

子

아들 자

比 견줄 비

兒

아 이 아

49

氣

기운 기

連

이을 연

枝

가지지

나뭇가지 같이

이어져 있다

절차탁마하며

경계하고 일깨워준다。

交 사귈 교

投 던질 투

分 나눌 분

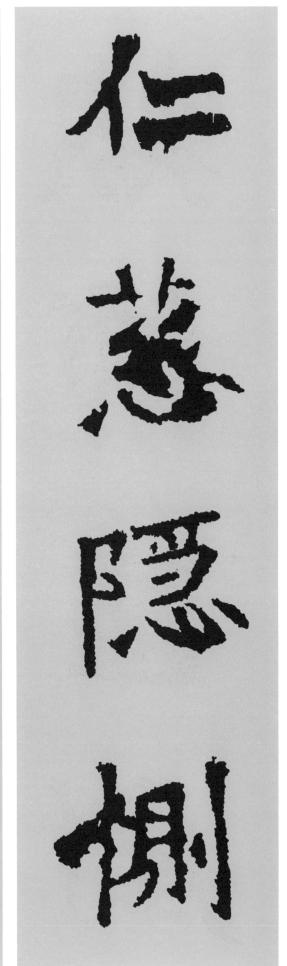

節 마디 절

義 옳을 의

廉청렴할렴

退 물러날 퇴

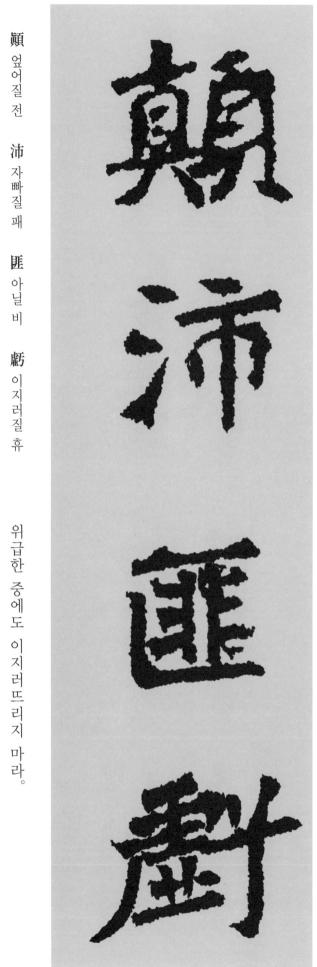

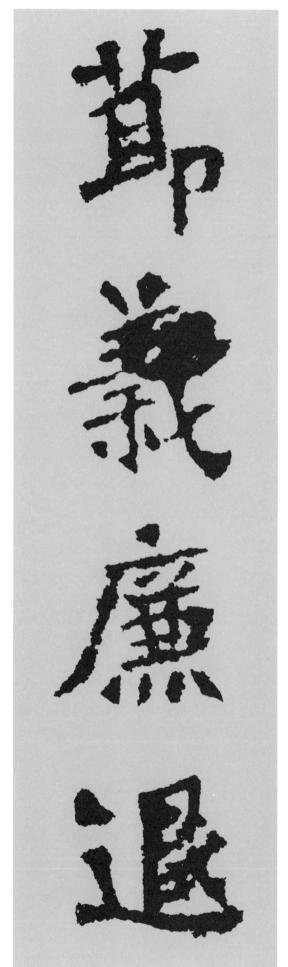

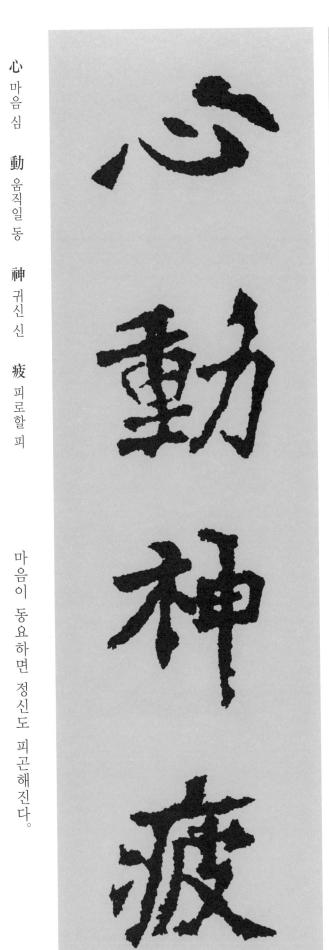

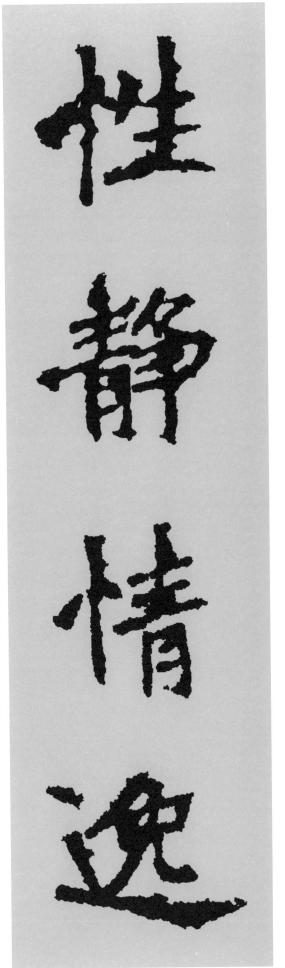

참된 도를

지키면 의지가 충만해지고

志 뜻 지

滿 가득찰 만

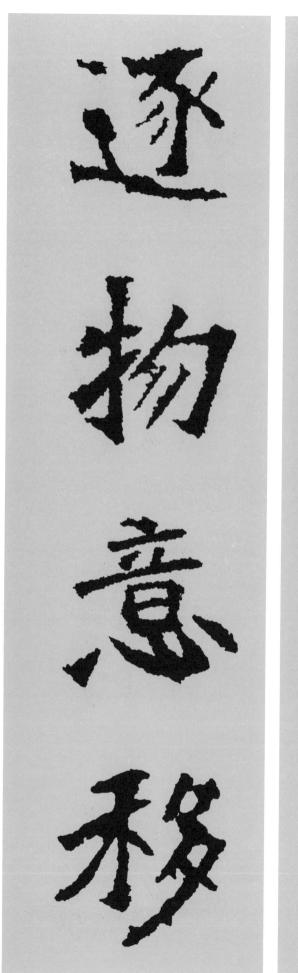

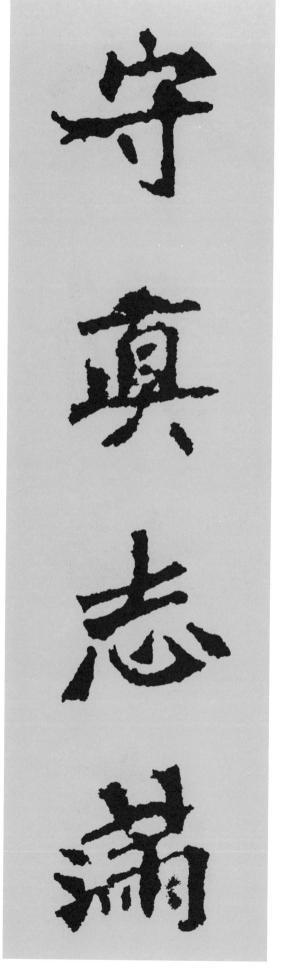

욕망의 사물을 좇으면 뜻이 옮겨간다。

逐 꽃을 축

物 만물 물

意

뜻의

移 옮길 이

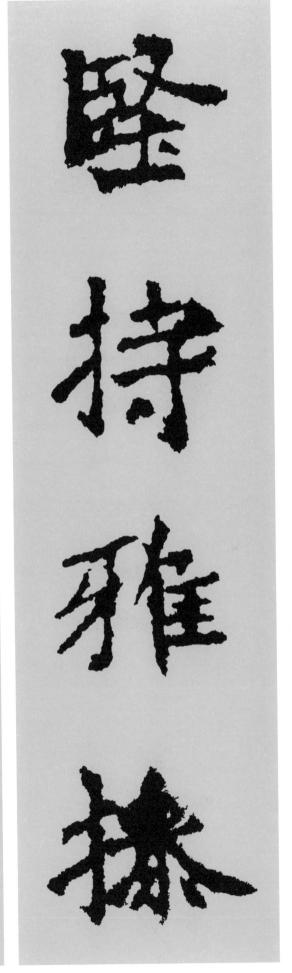

東京(洛陽)과 西京(長安)의 두 서울이다。

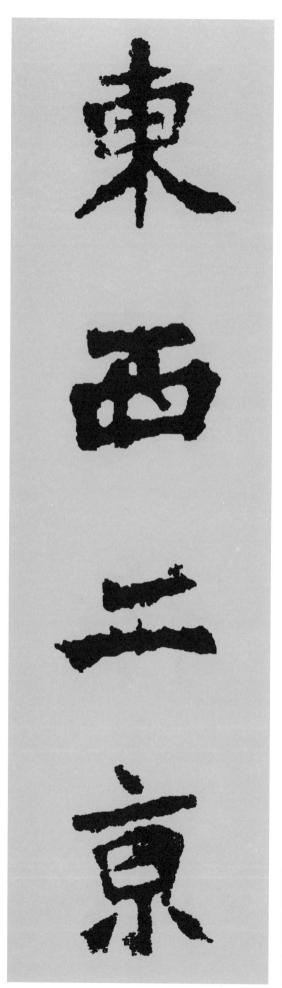

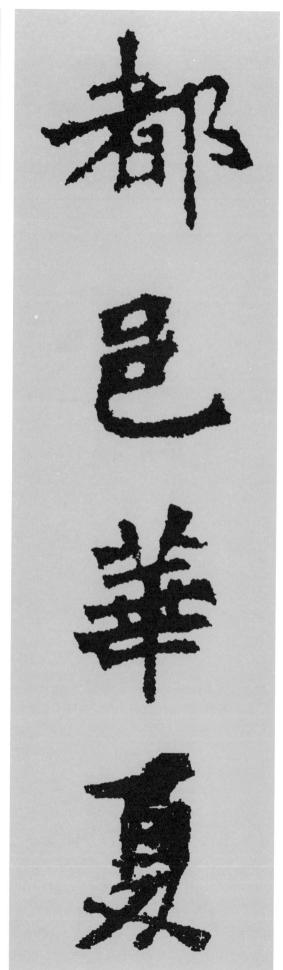

渭水에

배를

타 고

가

涇水에

의거한다

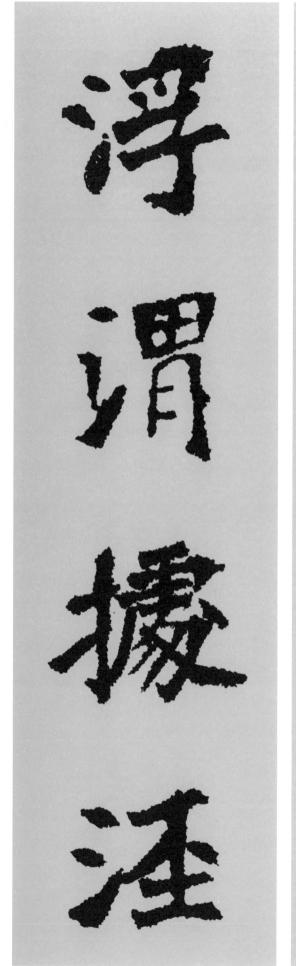

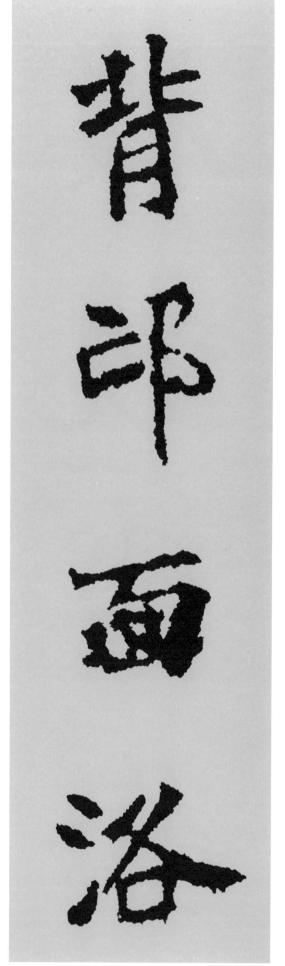

驚 놀랄 경

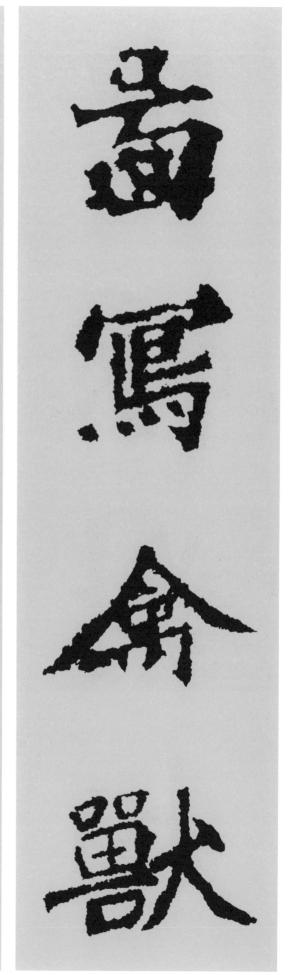

59

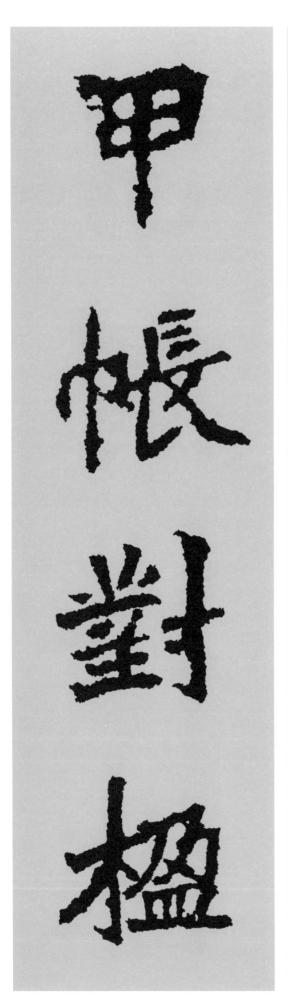

甲 갑옷 갑

帳 장막 장

對 대할 대

楹 기둥 영

甲帳이 기둥에 마주하고 있다。

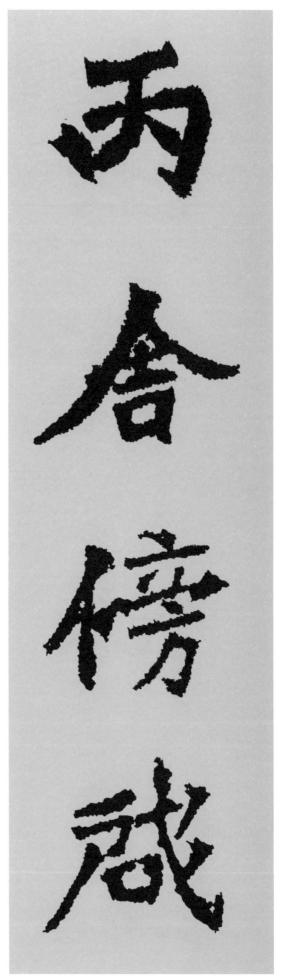

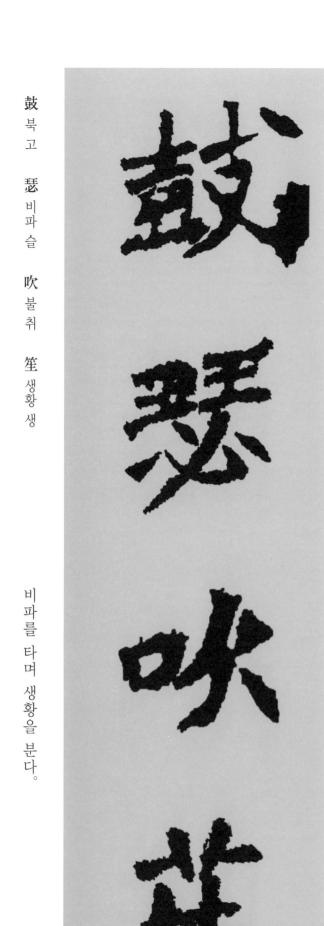

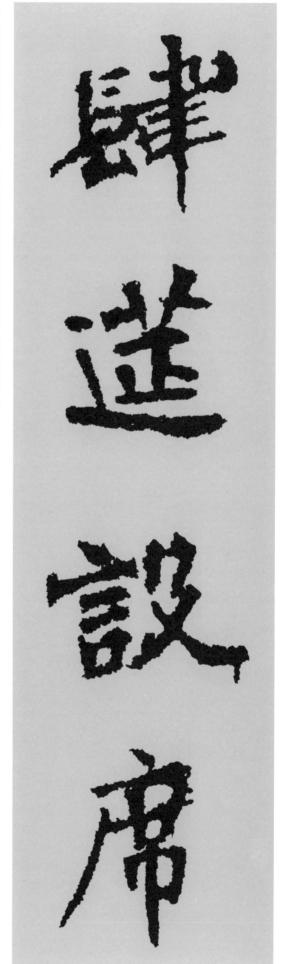

61

계단으로

올라

玉陛로

들어가니

陛

轉 구를 전

弁 고깔 변

疑 의심할 의

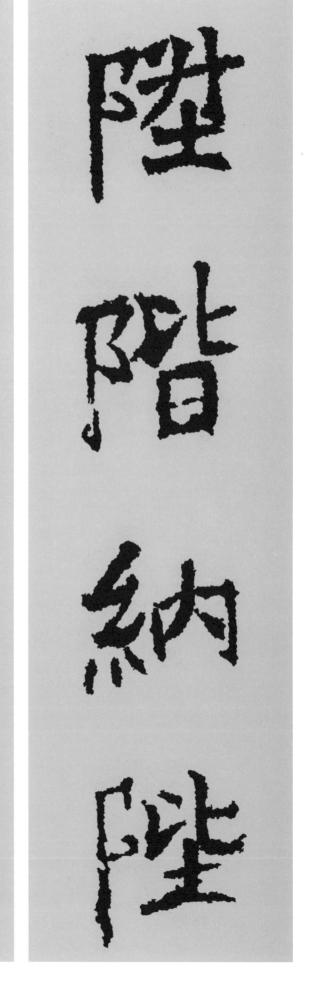

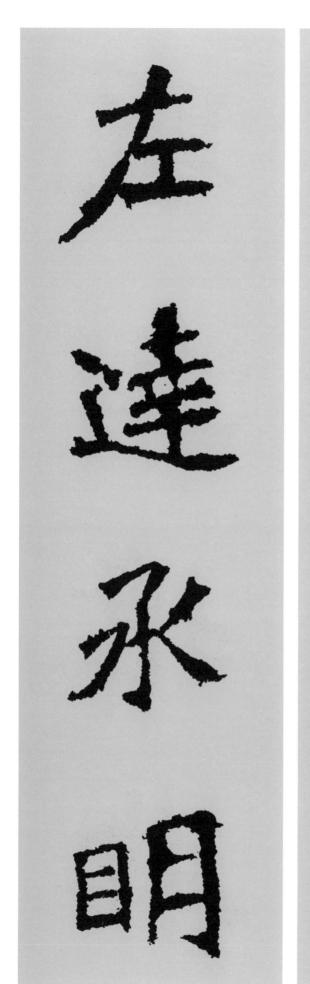

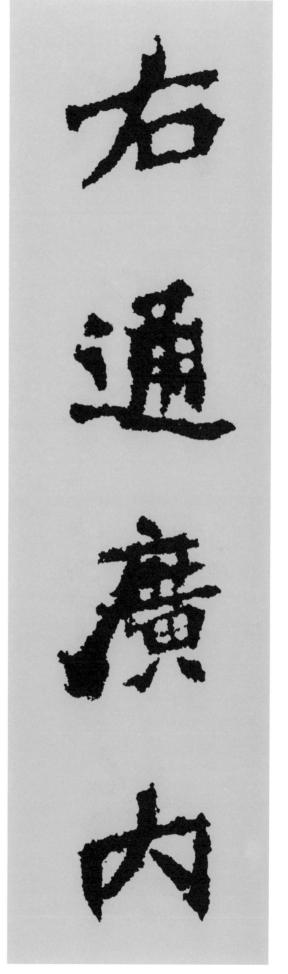

왼쪽으로는 承明에 이른다。

左 왼 좌

達 통달 달

承이을승

明

밝을 명

또한 뭇 영재를 모았다[°]

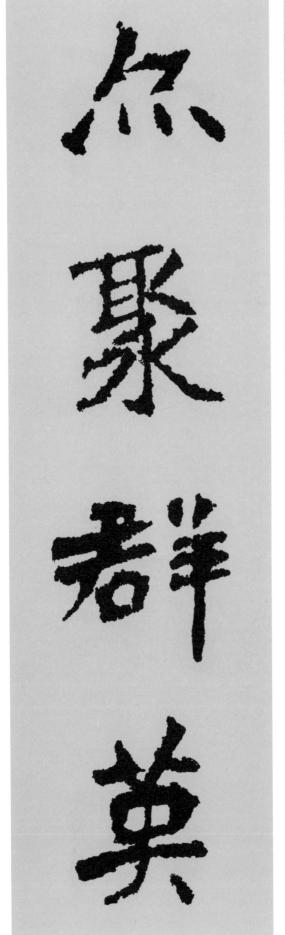

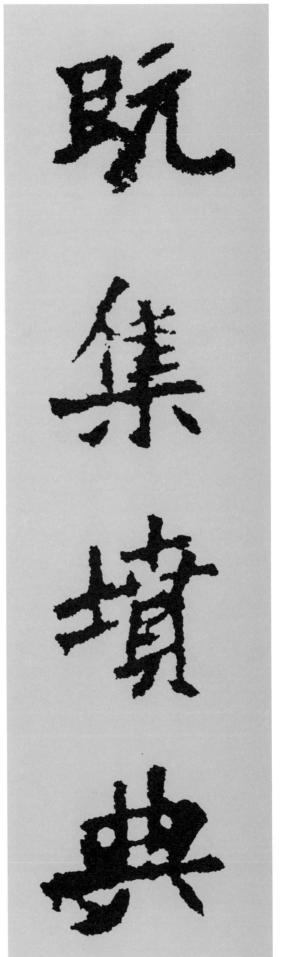

옻으로

쓴 글씨가

벽

속의

經書이다

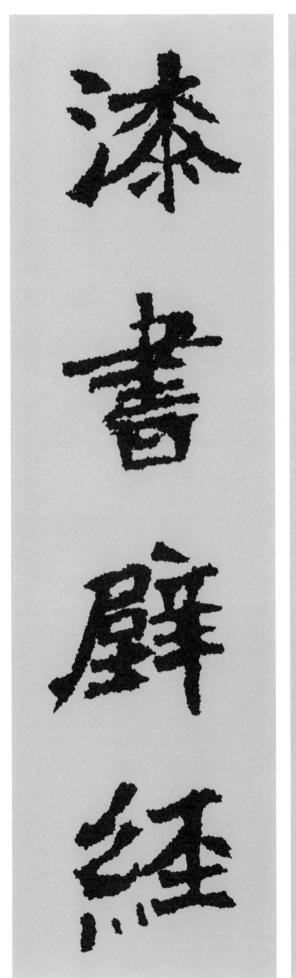

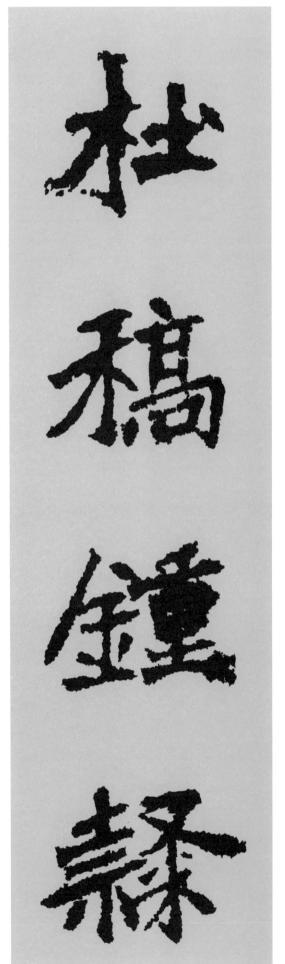

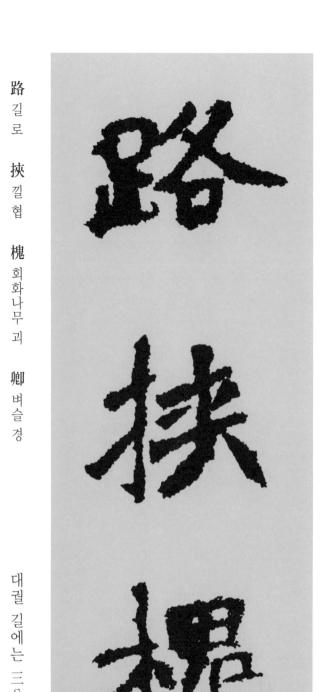

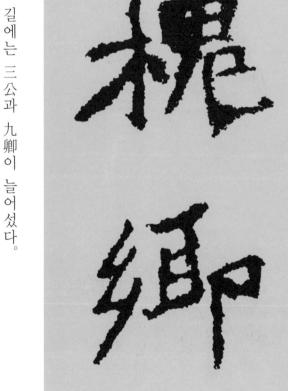

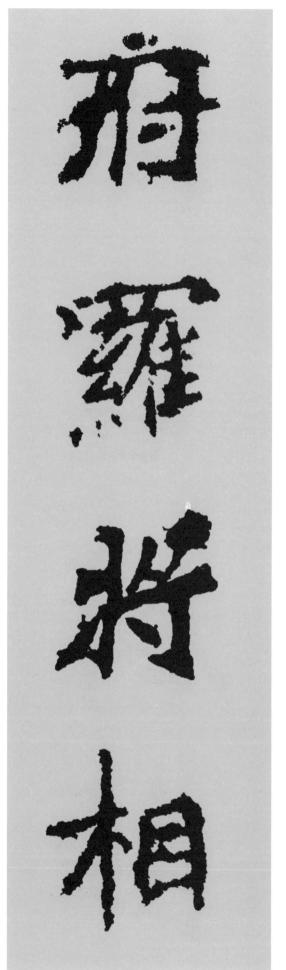

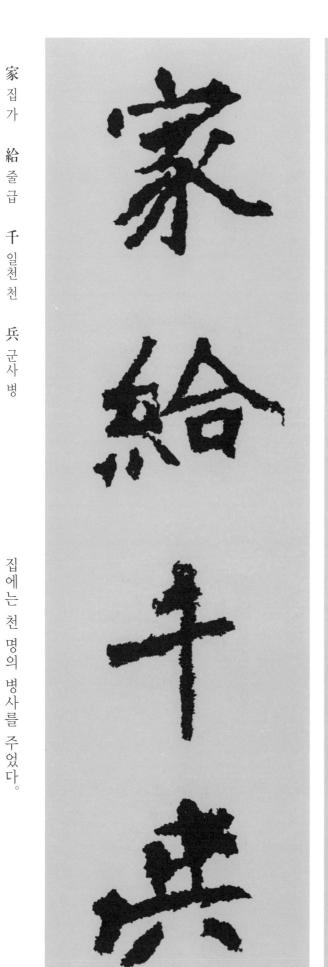

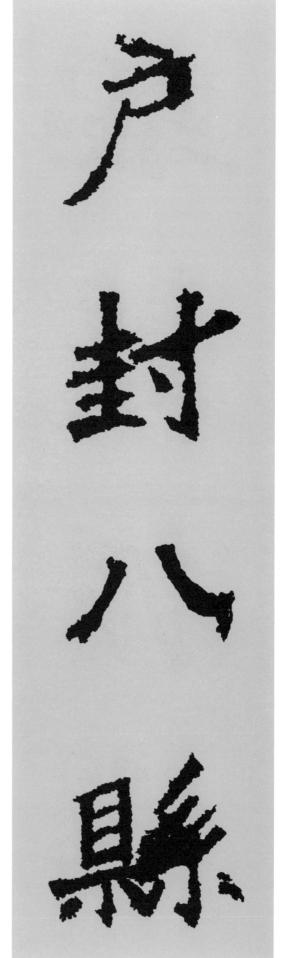

모시고

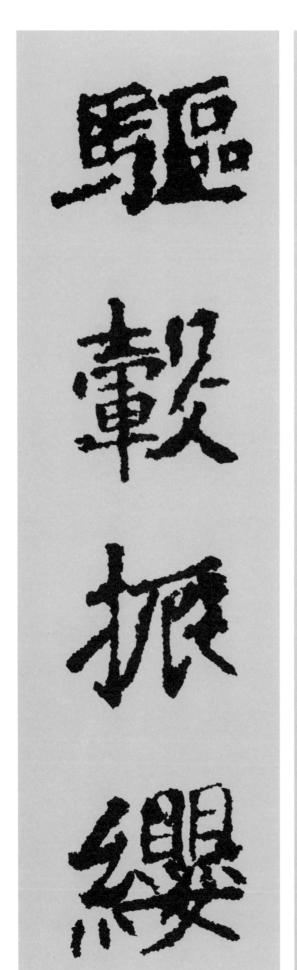

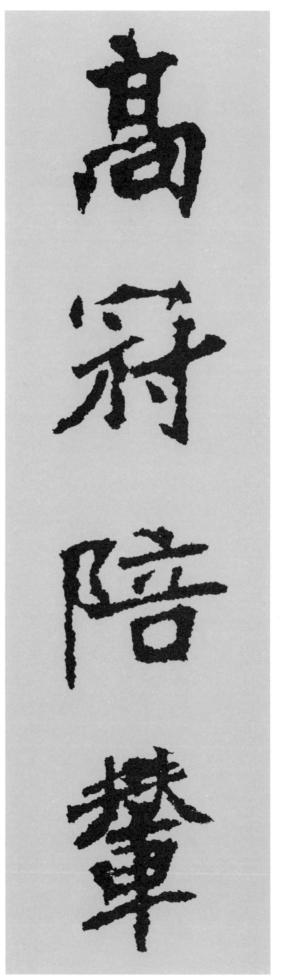

수레를 모니 갓끈이 휘날린다。

驅

몰구

轂바퀴곡

振

떨칠 진

纓 갓끈 80

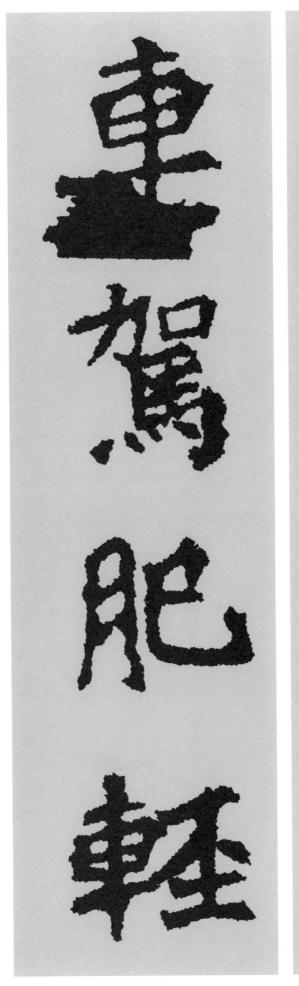

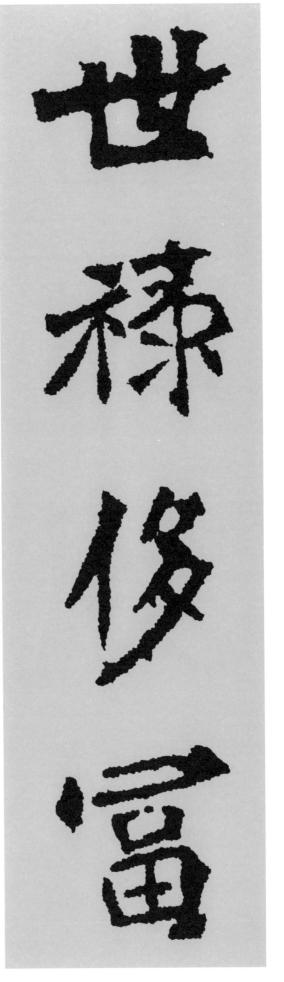

성대하니

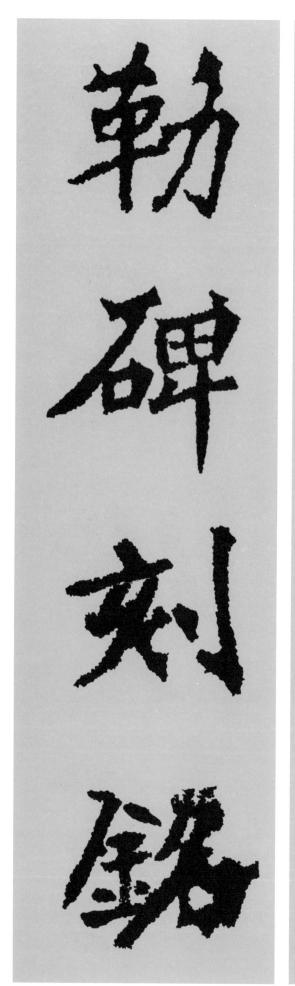

加热

佐 도울 작

時

때 시

间

언덕아

衡 저울대 형

시대를 도우며

阿衡을 맡았다。

周公 旦이 아니면 누가 경영하리오。

奄 문득 엄

笔 집 택

曲 굽을 곡

阜 언덕 부

약자를 구제하며 기우는

나라를 붙들었다

桓 굳셀 환

公 공변될 공

匡 바를 광

合 합할 합

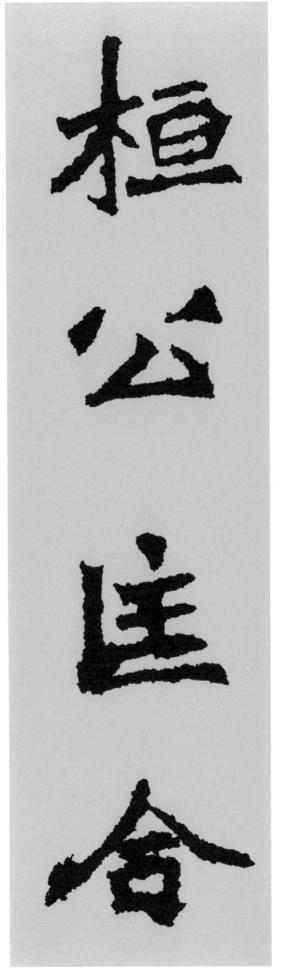

商

傳說(부열)의 武丁을 감하시켰다。

綺 비단 기

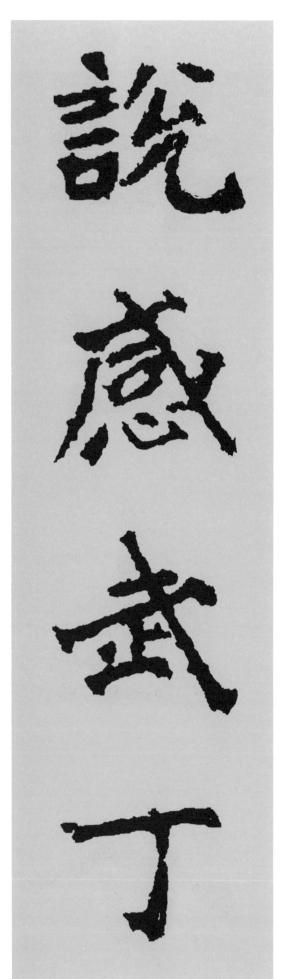

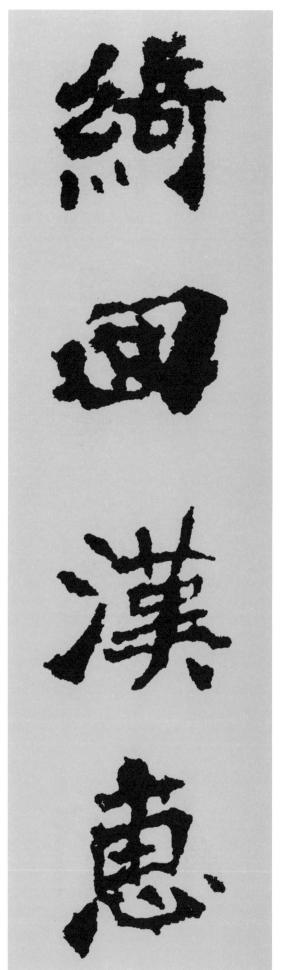

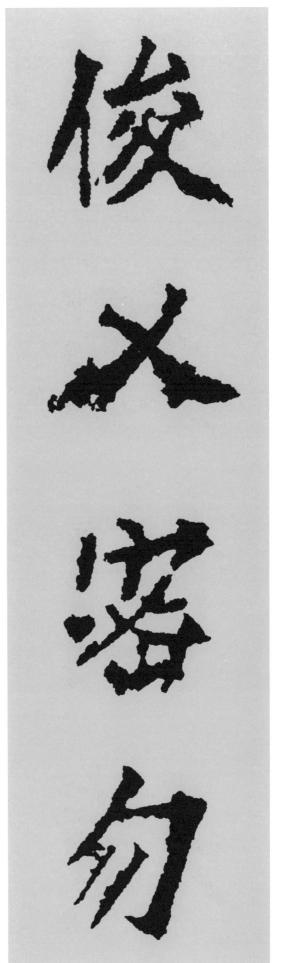

横川型횡

趙 와

魏가連横으로 곤궁하였다。

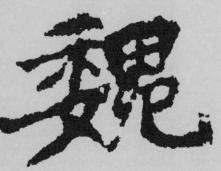

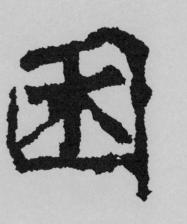

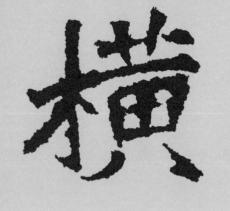

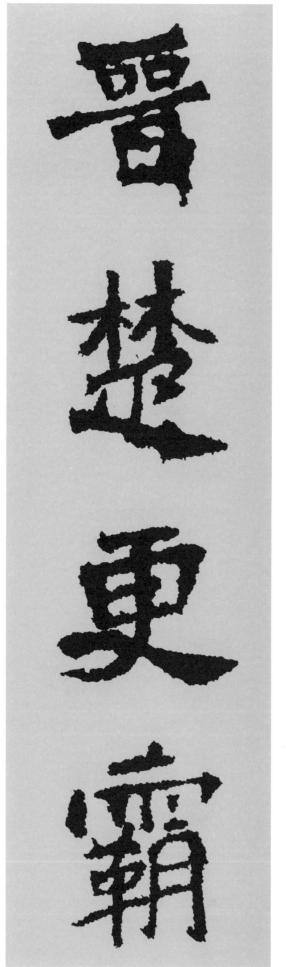

踐土에

모 여

맹약하였다。

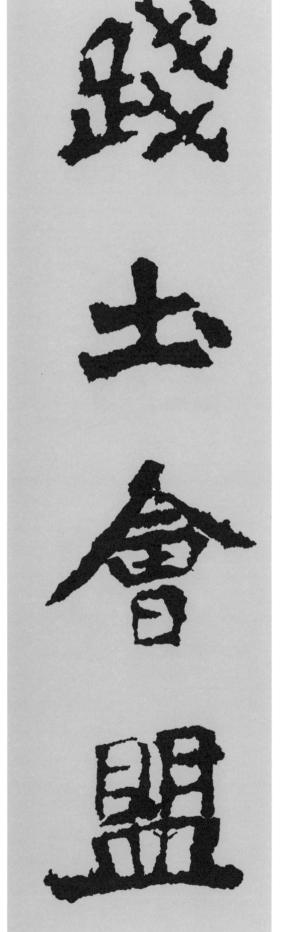

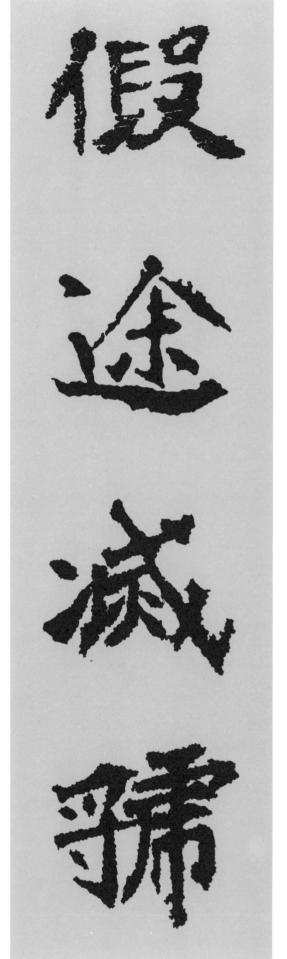

韓
い
라

한

弊 해질 폐

煩 번거로울 번

刑 형벌 형

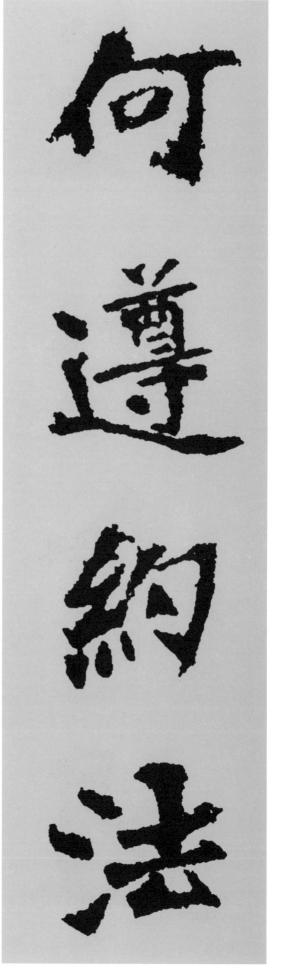

漢

蕭何는 約法三章으로 다스렸고

用쓸용 軍군사군 最가장최 精정할정

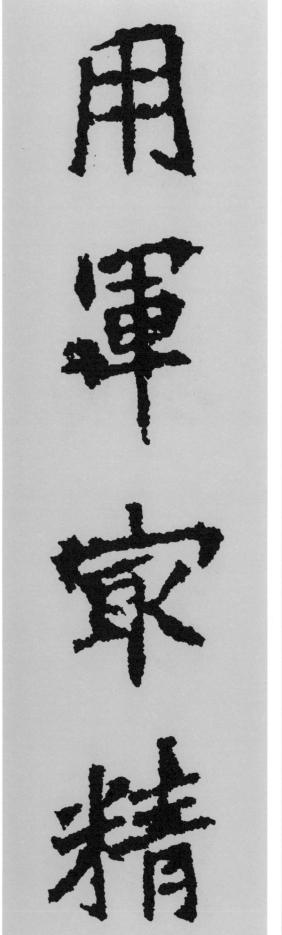

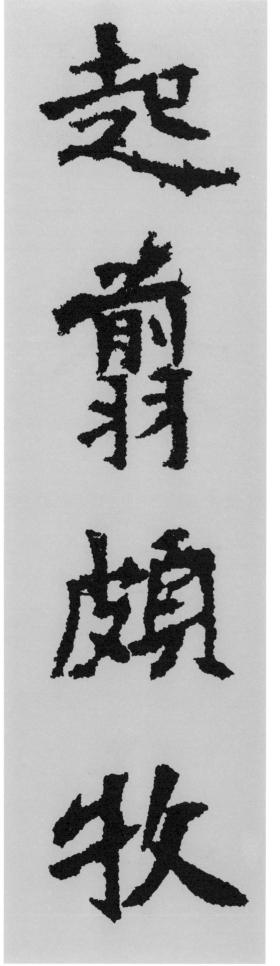

79

군사를 운용함이 가장 정묘히였다。

그 명예가 단청에도 그려졌다。

宣 베풀 선

威

위엄위

沙

모래 사

漠 아득할 막

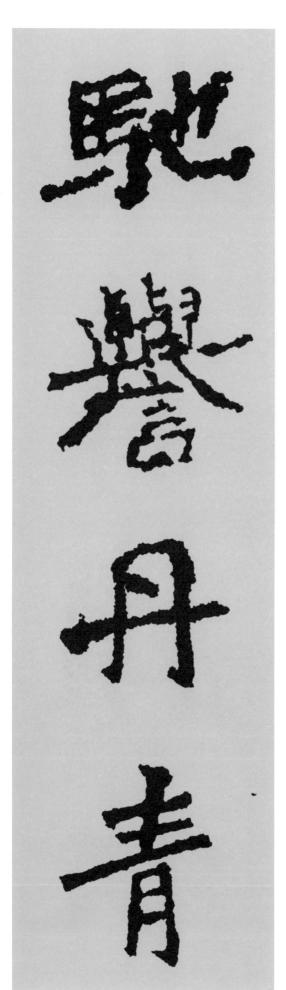

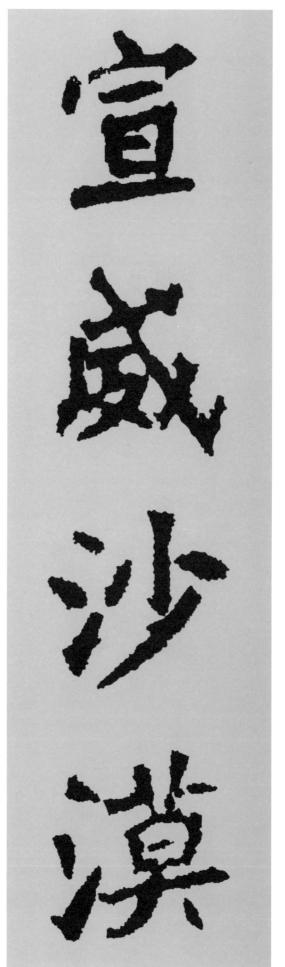

百 일백 백 郡 고을 군 秦 나라 진 幷 아우를 병

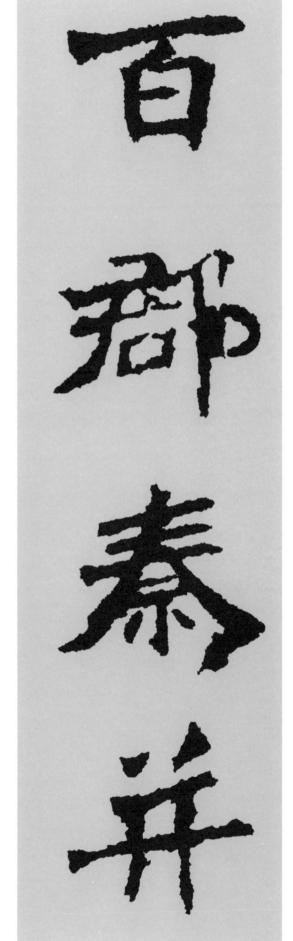

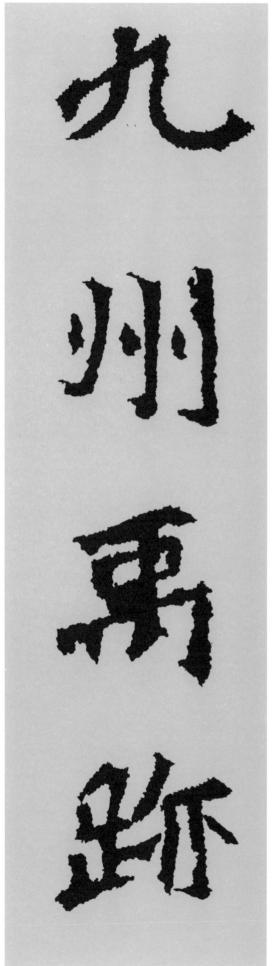

81

百郡은 秦나라가 합병한 땅이다

垈山이

의 뜸 이 고

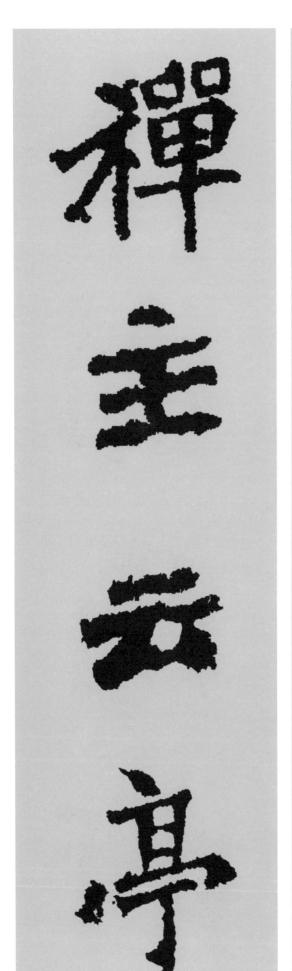

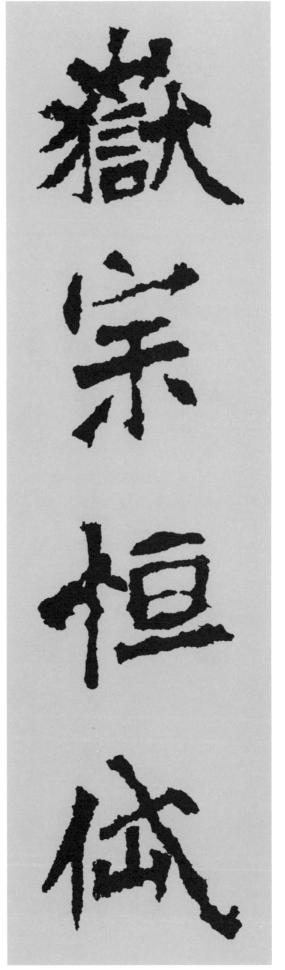

禪제사는 云云山과 亭亭山에서 지냈다。

禪 닦을 선

主 임금 주

굿 이를 운

亭 정자 정

역참은 雞田、

성벽은 赤城이다。

雞

닭

계

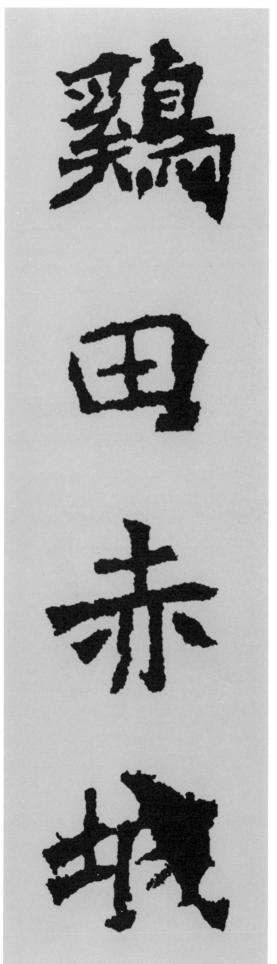

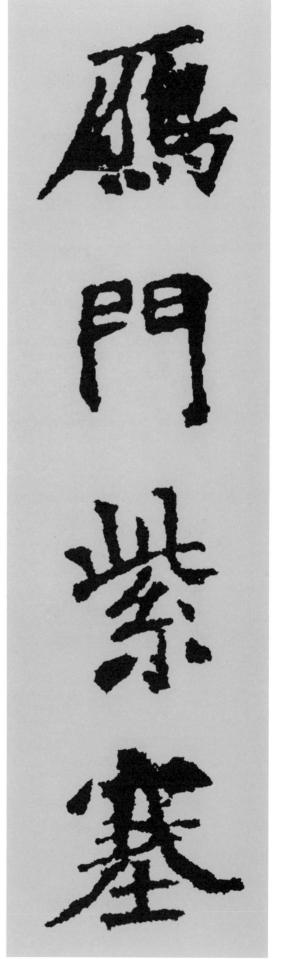

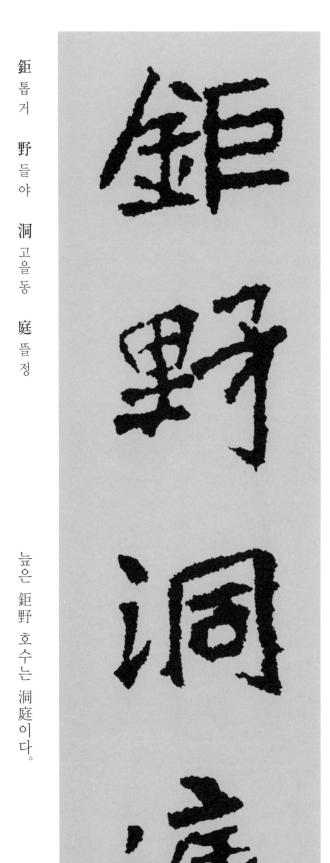

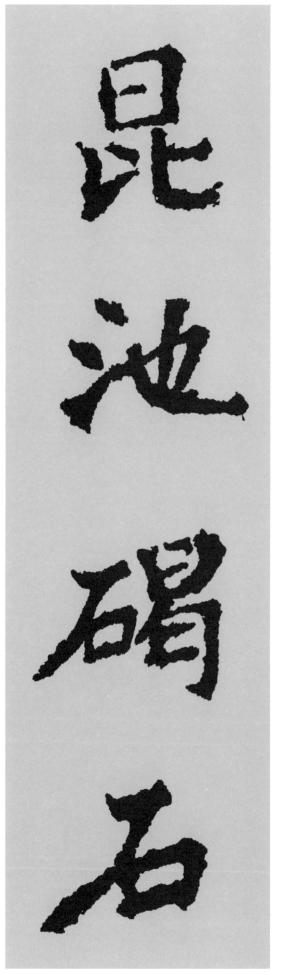

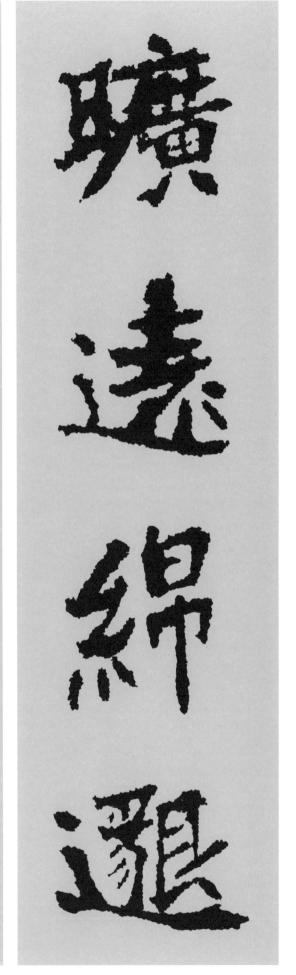

이를 심고 거둠에 힘썼다。

治 다스릴 치

本 근본 본

於 어조사 어

農 농사 농

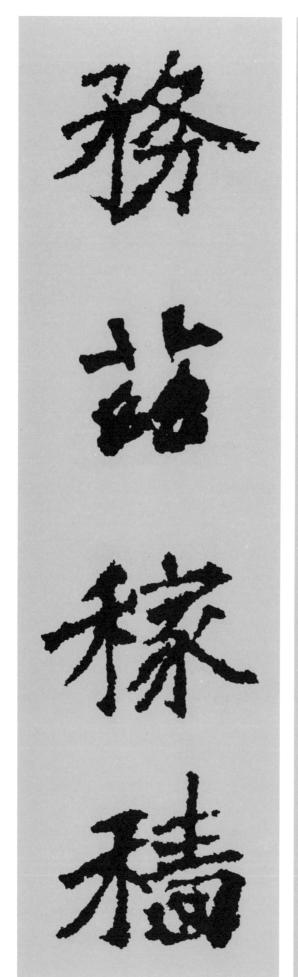

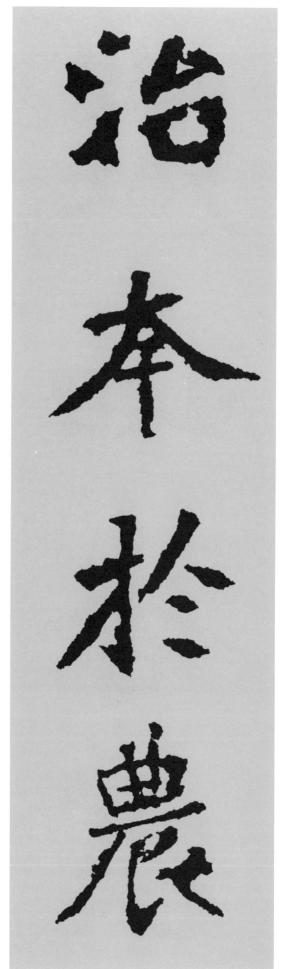

나는 기장과

피를

심는다。

載 실을 재

南 남녘 남

畝이랑무

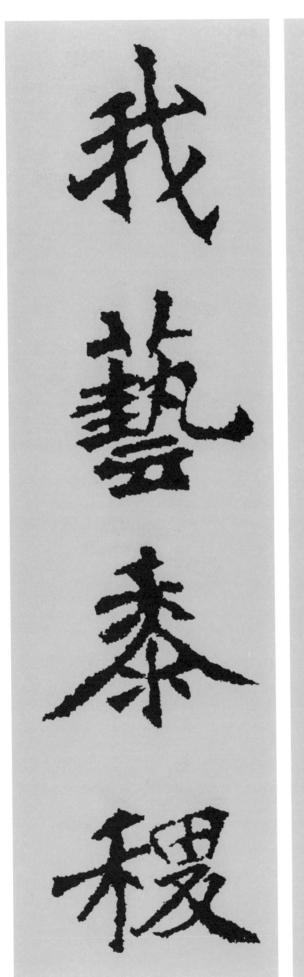

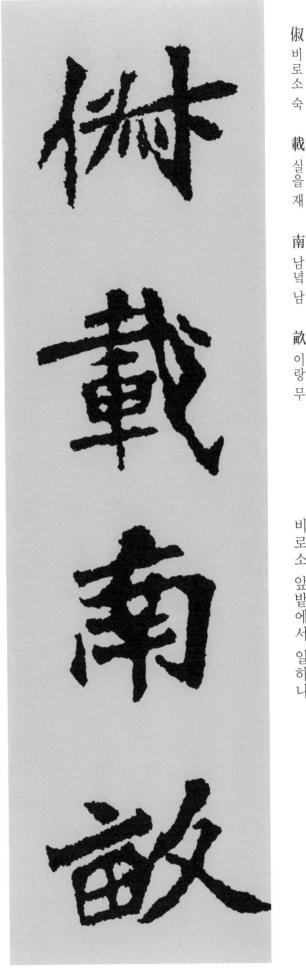

稅

세금세

熟 익힐 숙

勸 권할 권 賞 상줄 상 黜 내칠 출 陟 오를 척 권하며 상 주거나 내치며 올려준다。

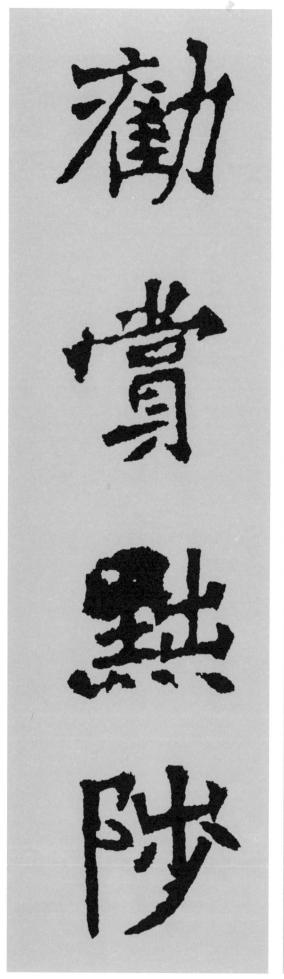

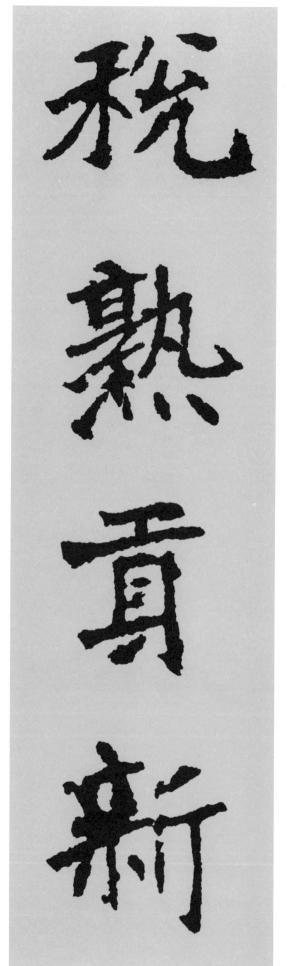

直 곧을 직

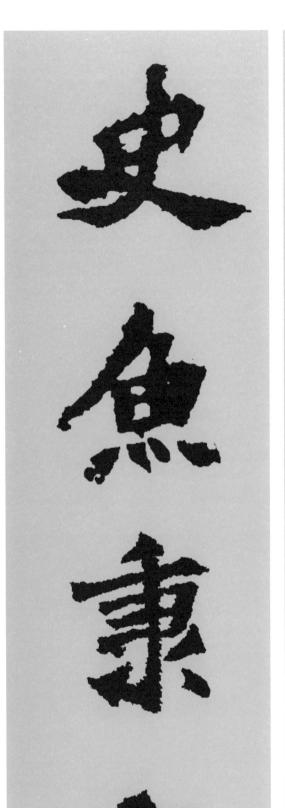

史魚는 곧음을 지녔다。

庶 거의 서

幾

몇기

中 가운데 중

庸 떳떳할용

도를 경건하게 세우기를 힘쓴다。

貽

줄이

厥

고 궐

嘉

아름다울 가

猷

꾀유

寵 사랑할 총

增

더할 증

抗

겨룰 항

極

다 할 극

殆 위태할 태

辱

욕될 욕

近 가까울 근

恥 부끄러울 치

위태롭고 욕되면 치욕에

가 깝 고

95

解

풀해

組

끈

조

誰

누구수

逼

핍박할 핍

인끄을 풀었으니 누가

핍박할까。

조용하고

고요히 산다。

索 찾을 색

居

살 거

閒

한가할 한

處子対

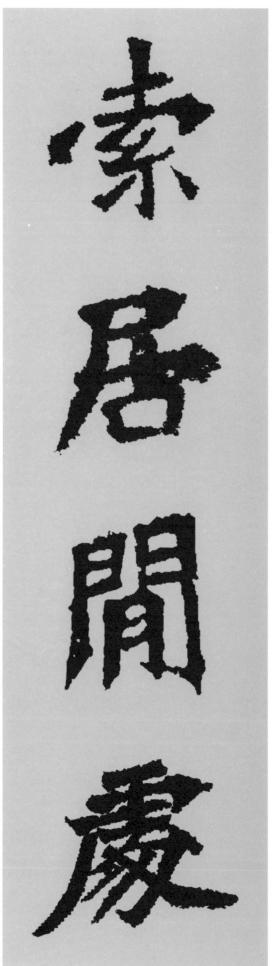

노닐 요

잡념을 흩어

逍遙自適むい。

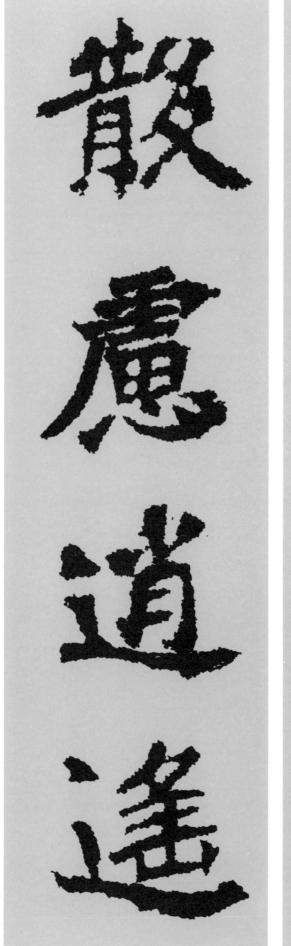

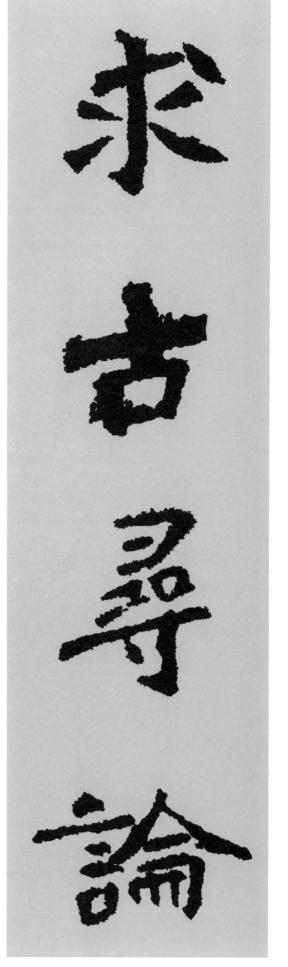

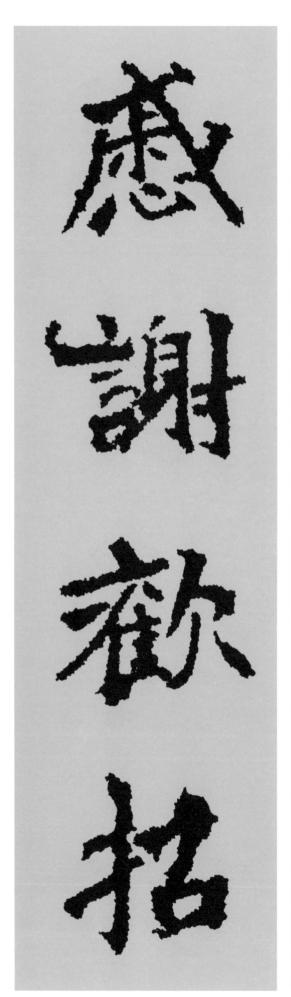

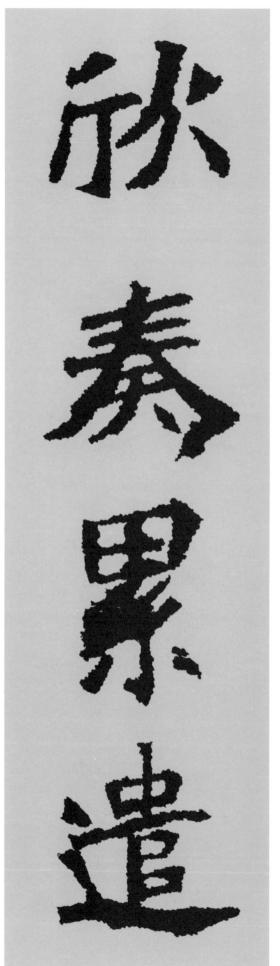

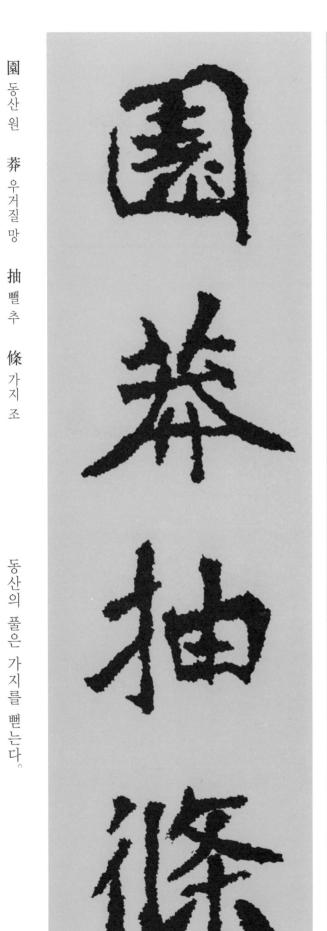

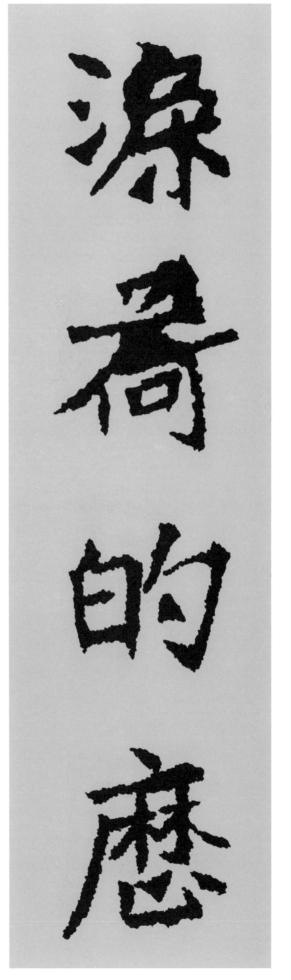

梧 오동나무 오 桐 오동나무 동

早 이를 조 凋 시들 조

오동잎은 일찍 시든다

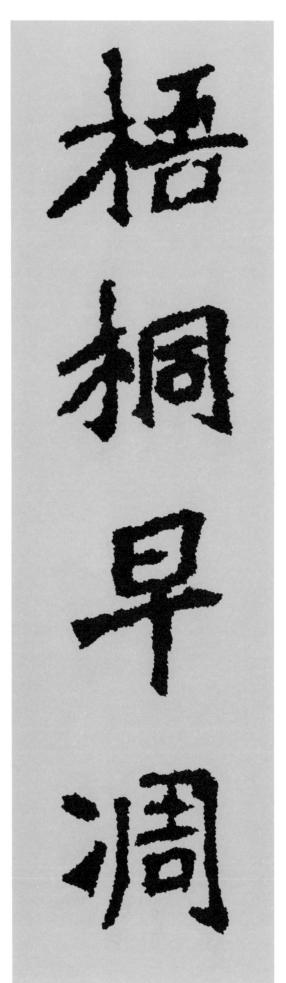

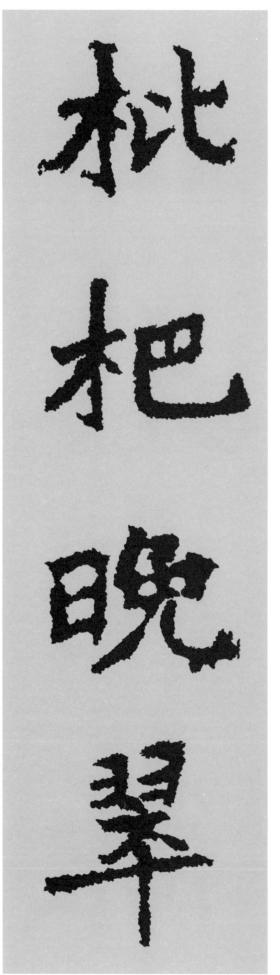

枇

비파나무 비

杷

비파나무 파

晚

늦을 만

翠 푸를 취

비파는 늦도록 푸르고

떨어지는 잎이 나부낀다。

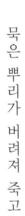

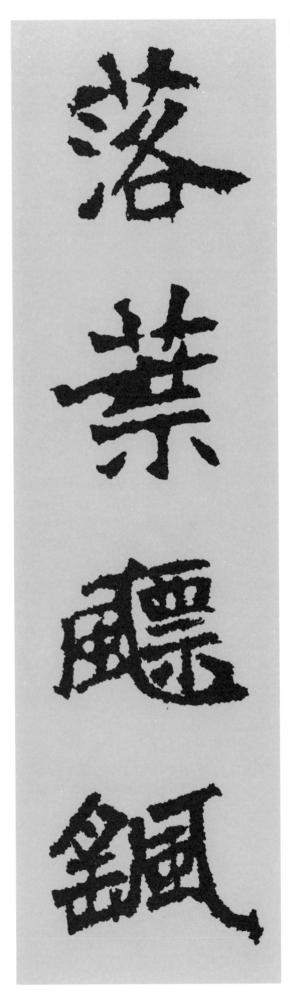

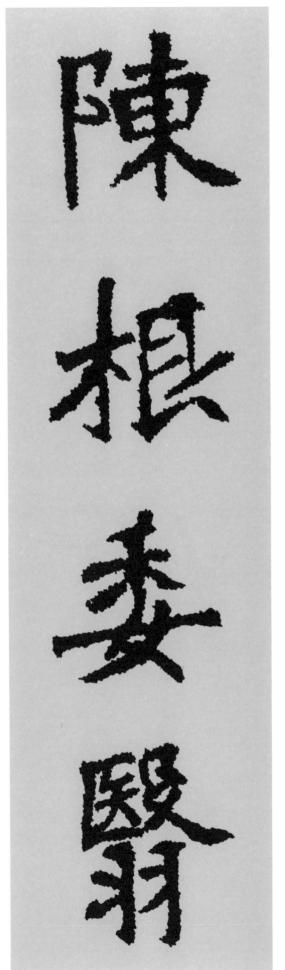

遊 늘 유

魁 곤이 곤

獨홀로독

運 움직일 운

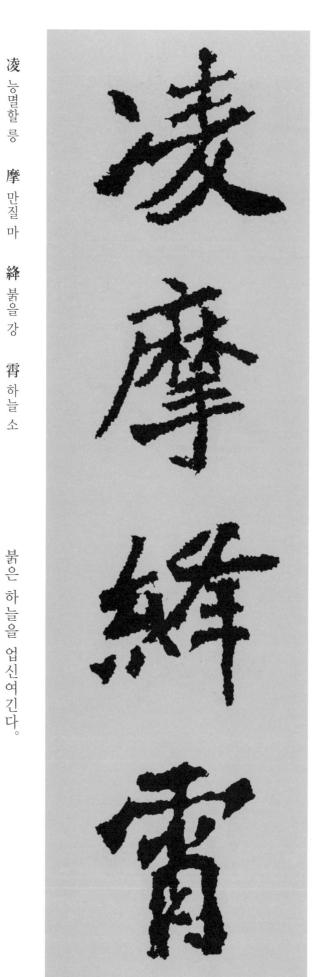

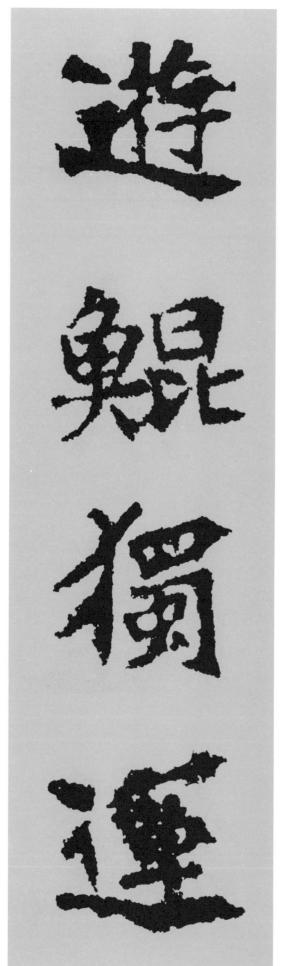

耽 즐길 탐 讀 읽을 독 就 구경 완 市 저자 시

글 읽기 즐겨 시장에서도 책을 보니

寓 붙이 아 目 눈 목 囊 주머니 낭 箱 상자 상

눈 이

머물면 주머니와 상자에 담아둠 같다。

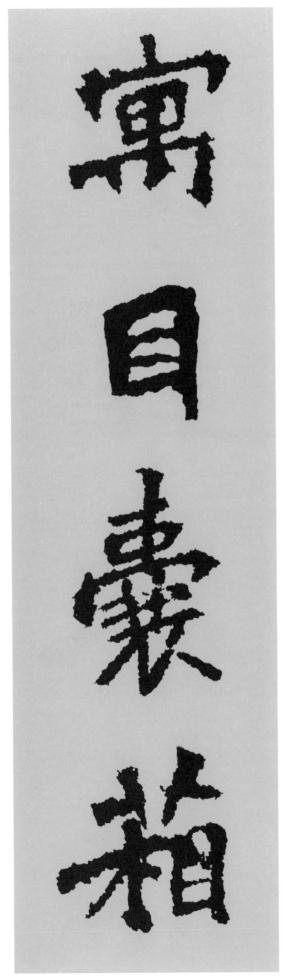

增 담 장

104

易 쉬울 이

賴가벼울유

攸叶命

畏 두려울 외

십고

가벼운 것을 두려워하니

孟子引면 糟糠 E

배부르게 먹는다

飽

배부를 포

飫 배부를 어

烹 삶을 팽

宰 재상 재

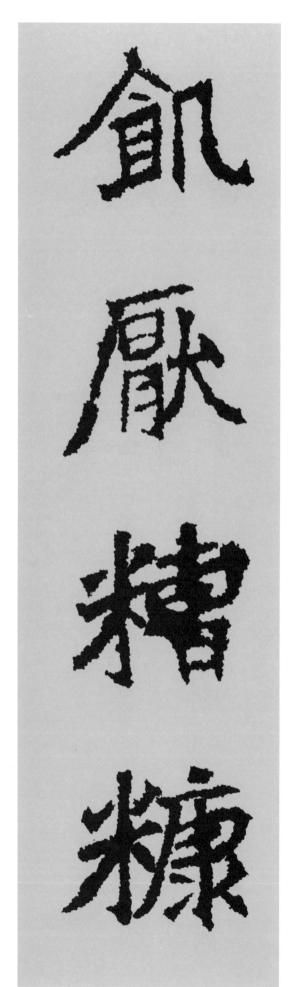

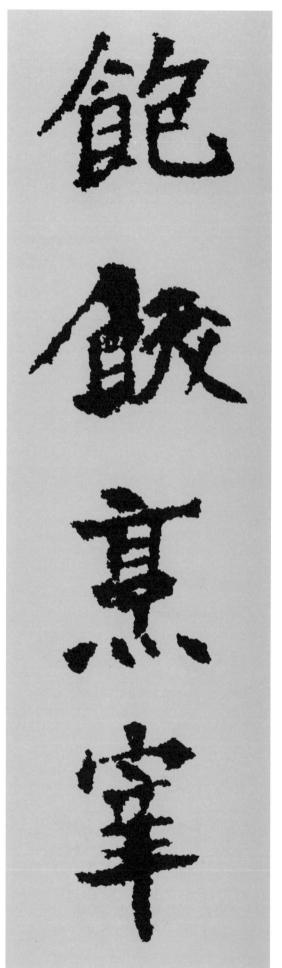

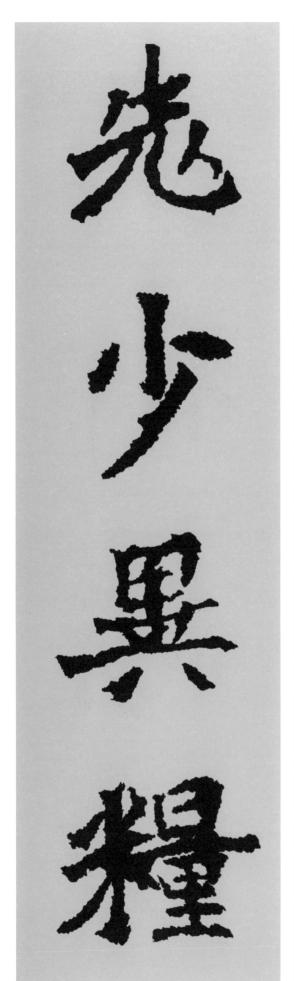

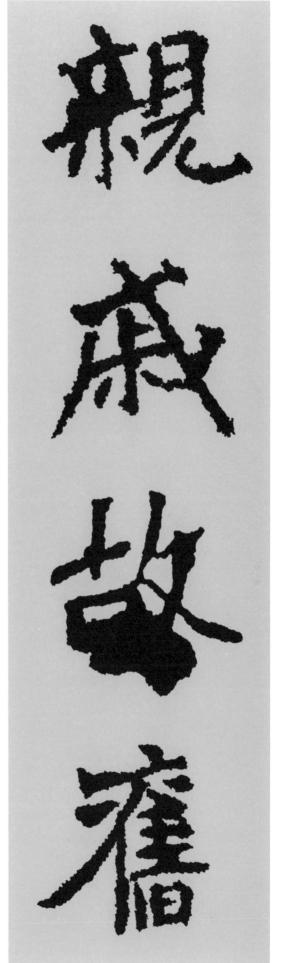

늙고 젊음에 따라 음식을 달리한다。

장 막

친 방에서 侍巾을 한다。

妾

첩첩

御

모실 어

績

길쌈 적

紡 길쌈 방

109

銀은은

燭 촛불 촉

煌 빛날 위

煌 빛날 황

인빛 촛불이 휘황찬란하다。

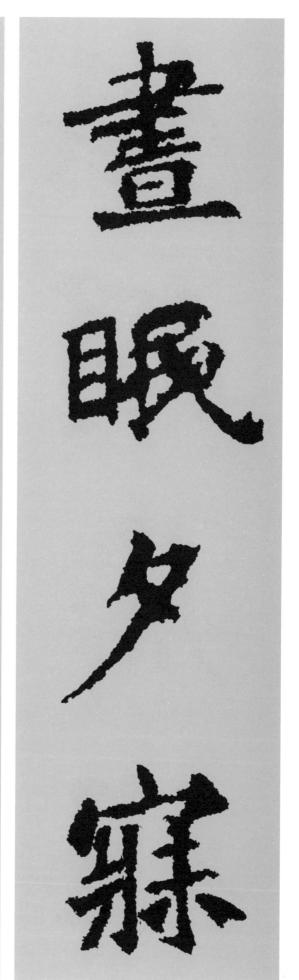

노래하며 술잔치하고

술잔을 받고 잔을 든다

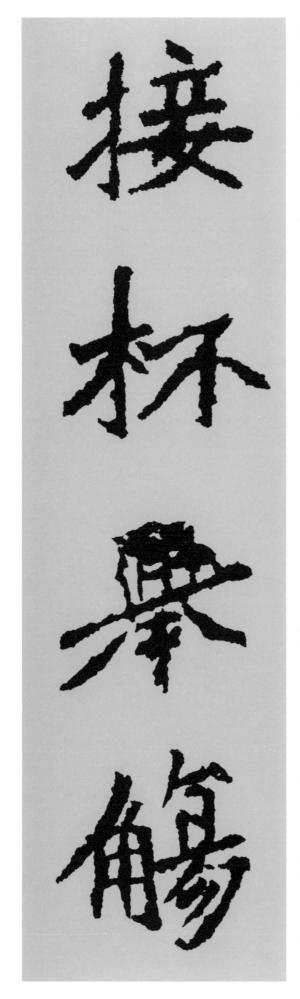

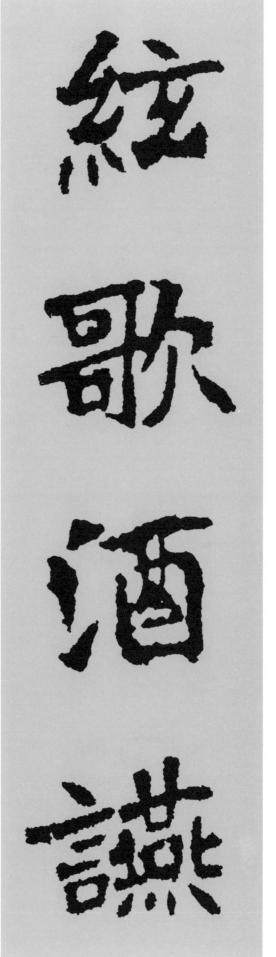

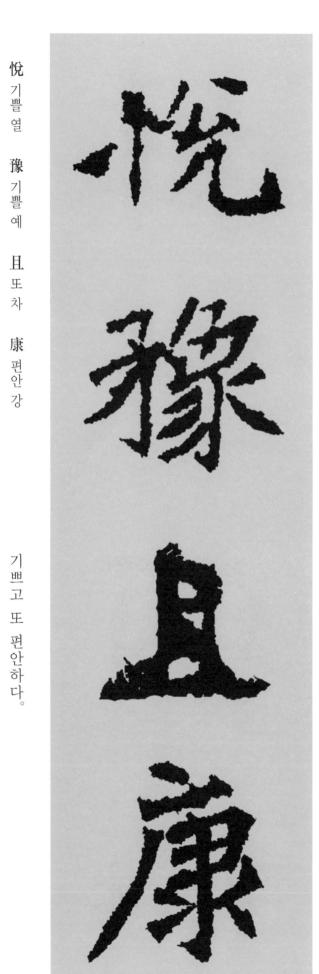

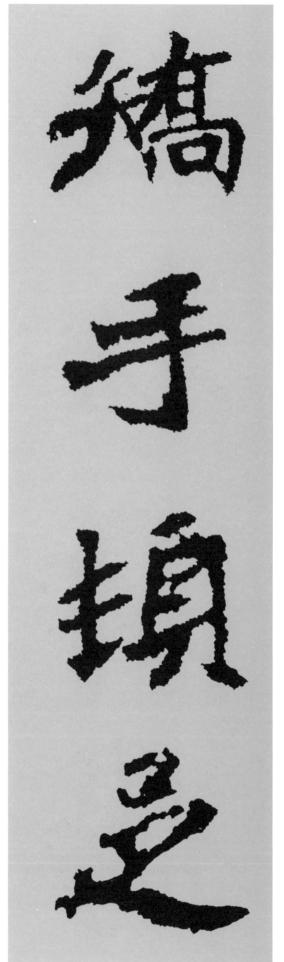

제사는 蒸제사와

嘗제사를

지낸다。

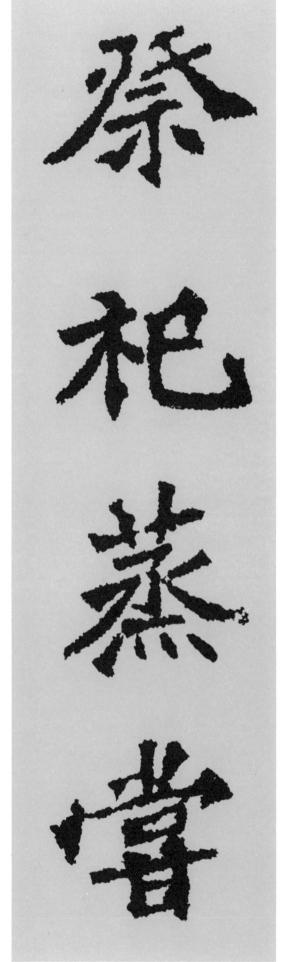

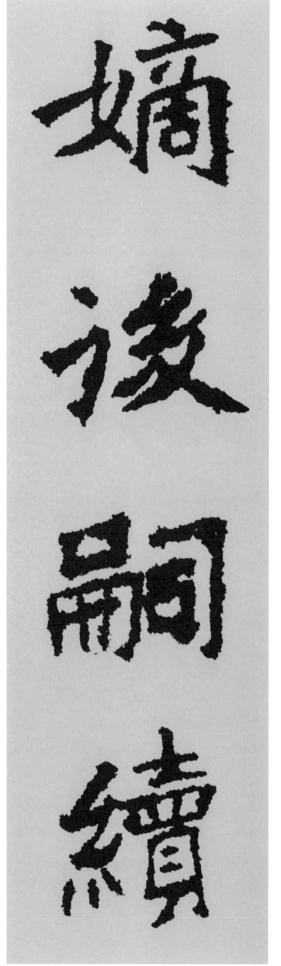

매우 두려워하며 공경을 다 한다。

稽 조아릴 계

類이마

상

再

둘 재

拜

절 배

114

답함은 자세히

살펴서

해 야

한다。

執 잡을 집

熱 더울 열

願 원할 원

凉 서늘할 량

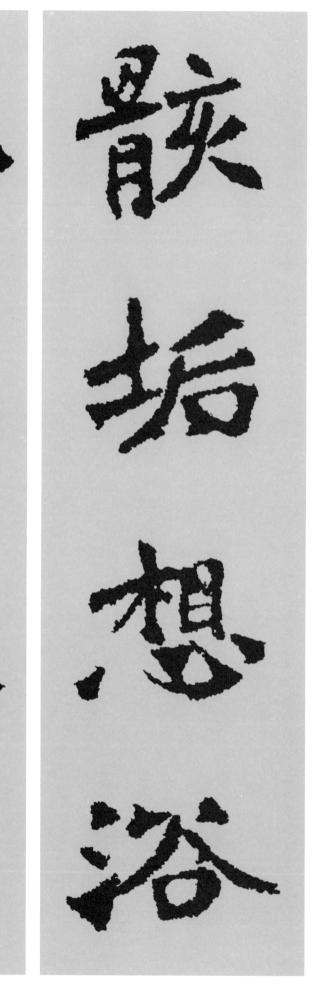

몸에

때가

끼면 목욕을 생각하고

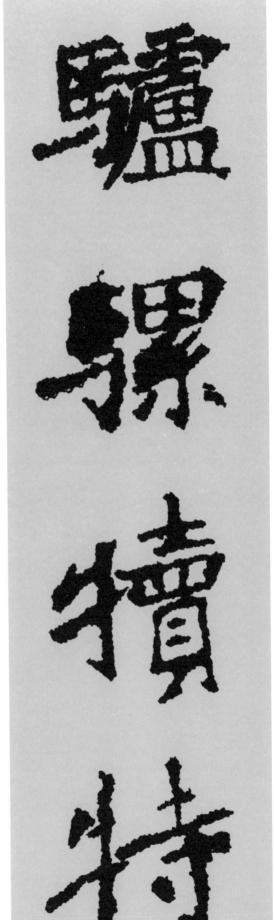

驤달릴양

놀라서 뛰고

달린다。

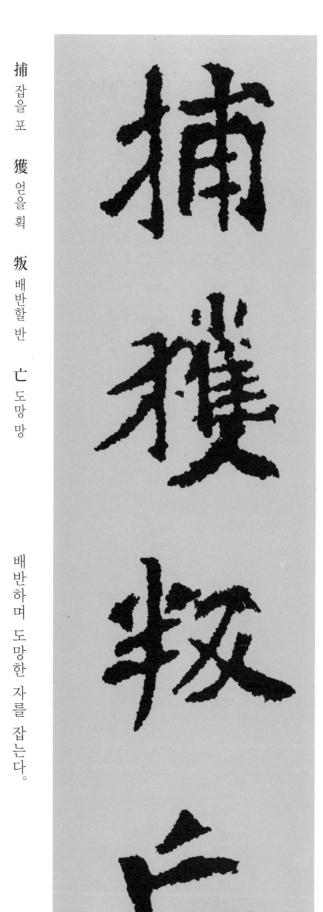

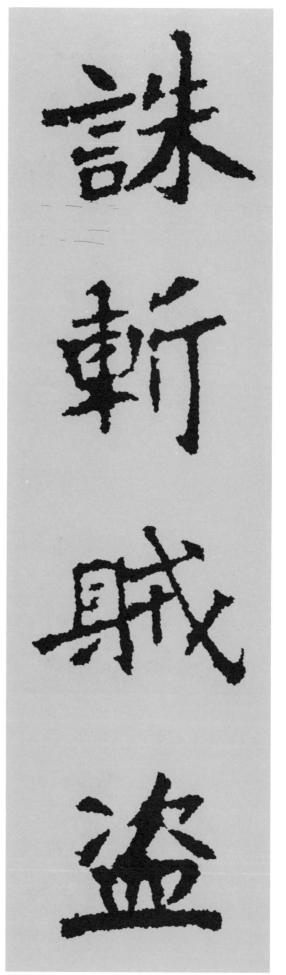

118

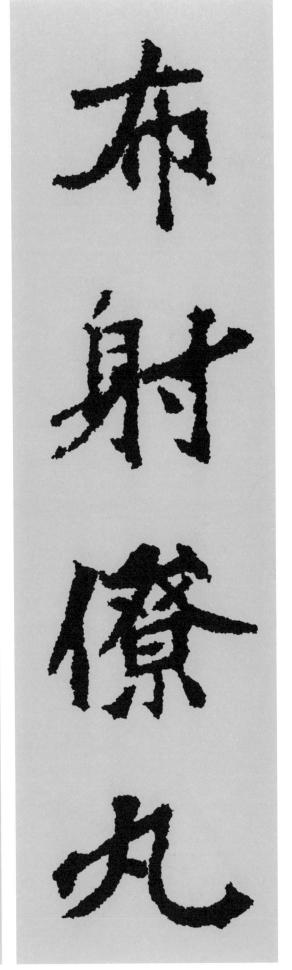

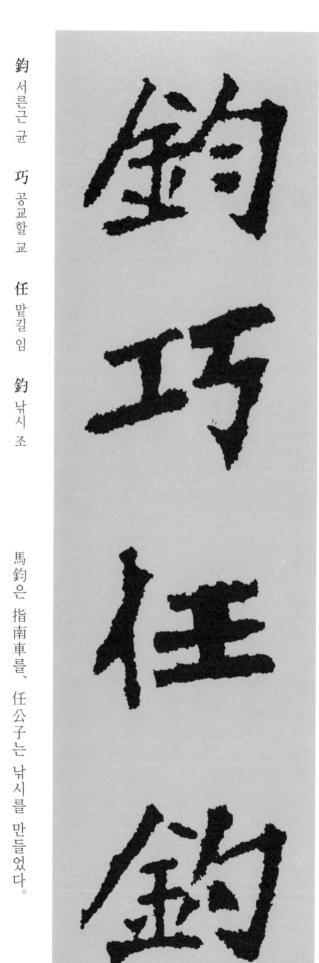

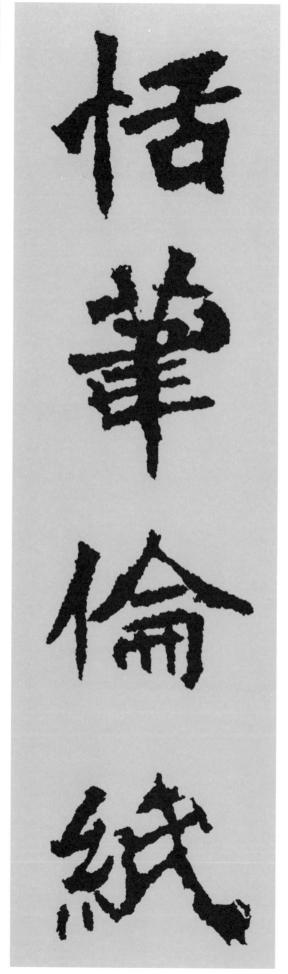

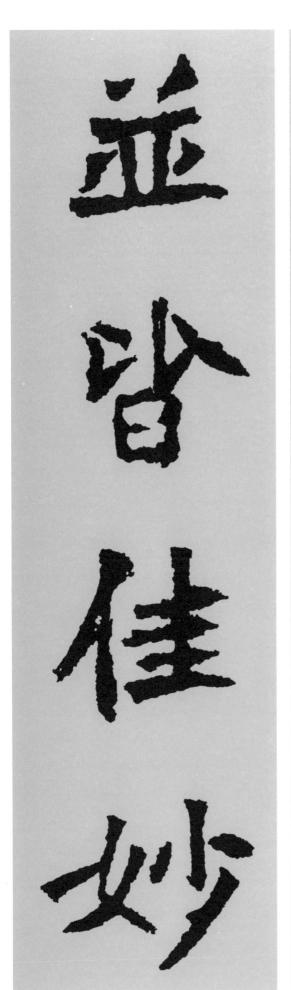

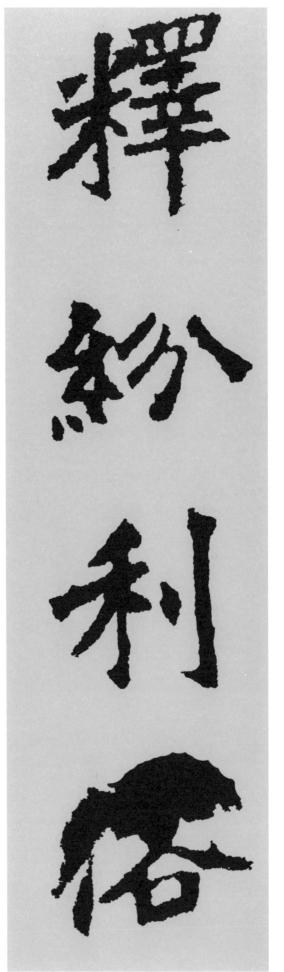

아울러 모두 아름답고 오묘하였다。

아름답게 찡그리고 곱게 웃었다。

毛旦兄

施州晋시

淑野을숙

姿 자태 자

年

· 해 년

矢 화살 시

毎 매양 매

催 재촉할 최

세월은 화살처럼 늘 재촉하고

달은 검다가도

다시 비춘다。

璣 구슬 기

懸

달현

斡

돌 알

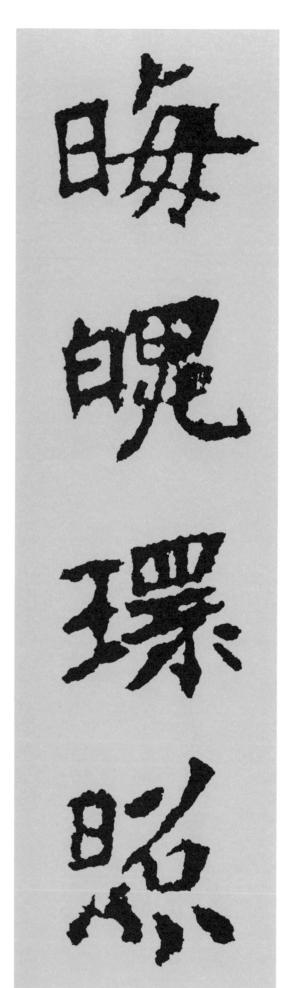

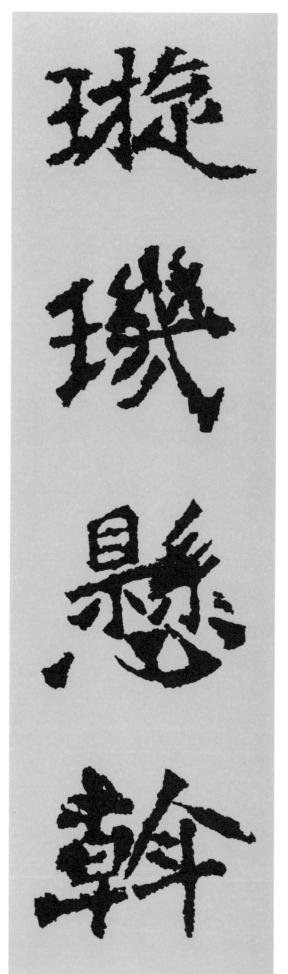

길이

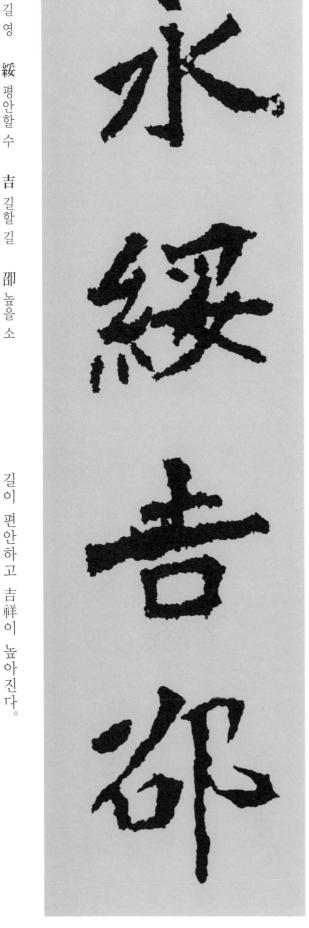

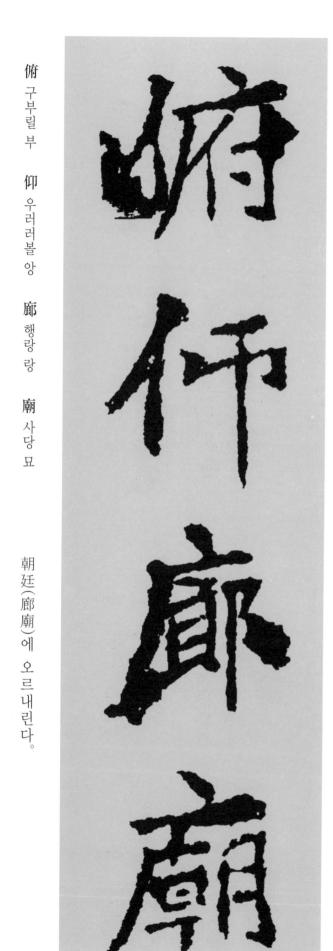

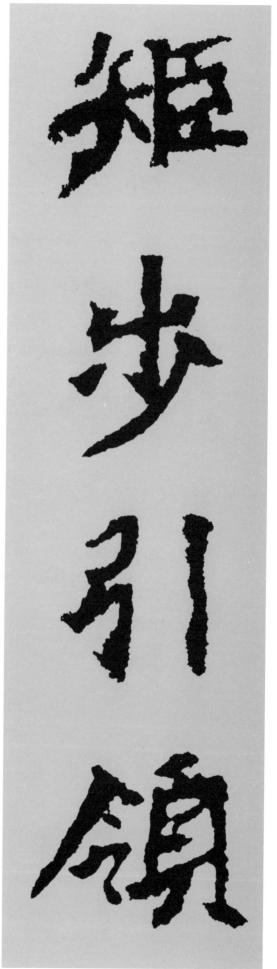

배회하면서 우러러 본다。

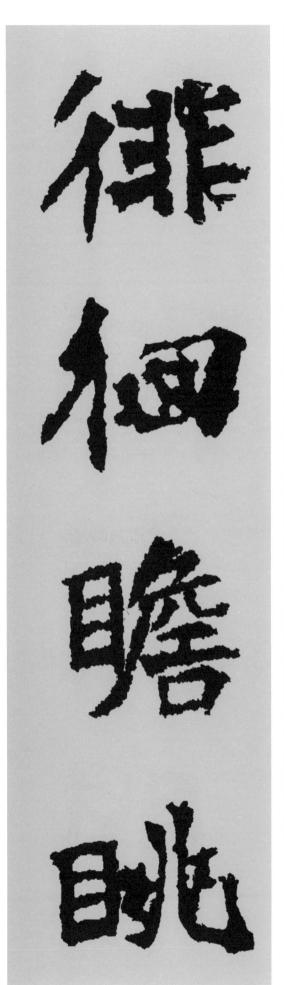

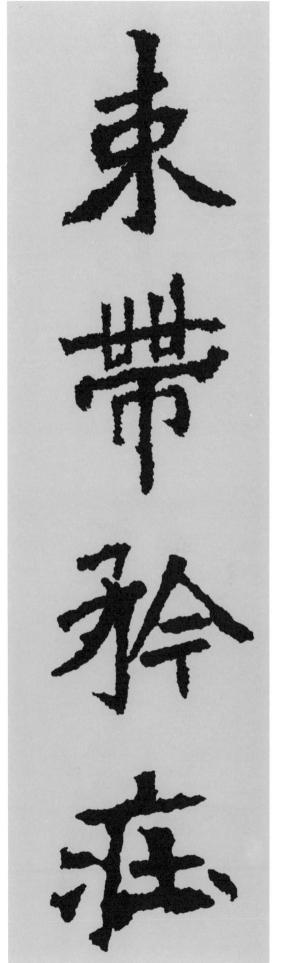

東景을속

帶

띠

矜 자랑 긍

莊

씩씩할장

띠를 묶어 단정하게 긍지를

지니

면

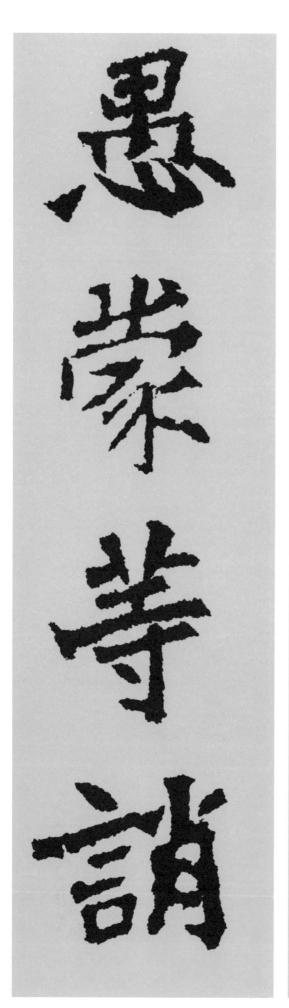

思 어리석을 우

蒙 어릴 몽

等 무리 등

誚 꾸짖을 초

혼미하고 몽매하여 꾸짖음을 받는다。

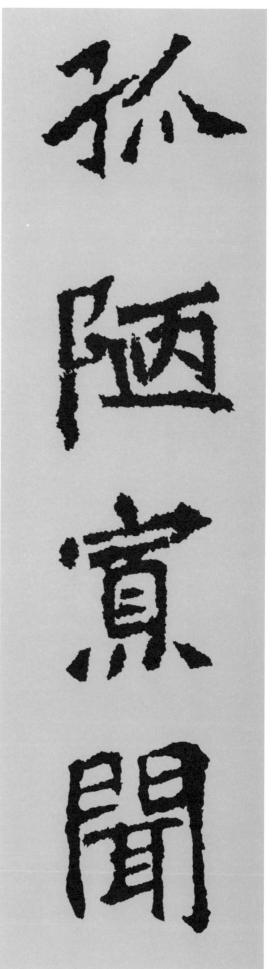

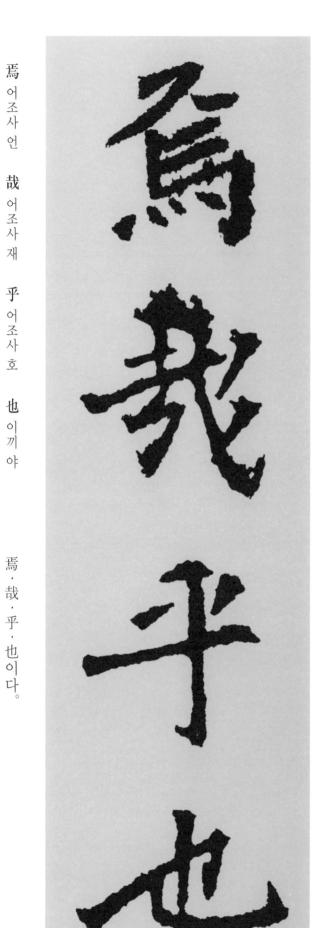

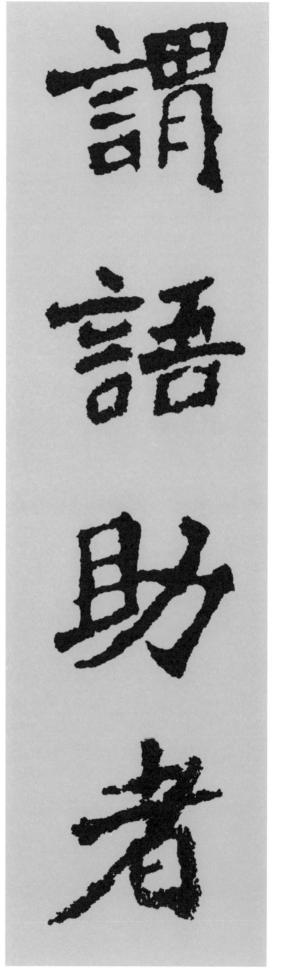

一. 天地玄黃 宇宙洪荒(천지현황 우주홍황) p.5

머리를 들어 위를 우러러 보면 하늘이 있어 그 높이는 아득히 멀고 아래를 굽어보면 땅이 있어서 光彩있는 黃色을 띠었다. 宇宙는 과거 현재 미래에 걸쳐 無窮無盡한 大 空間이며 옛날에는 萬物의 분별이 없어 거칠고 혼돈할 뿐이었다.

二. 日月盈昃 辰宿列張(일월영측 진숙열장) p.6

하늘에는 日月星辰이 있어서 해는 正午를 지나면 西方으로 기울어지고 달은 三十 日 內에 한 번은 滿月이 된다. 별은 各各 그 자리에 位置하고 大空에 布陣되었으니 日月星辰의 自然現象은 이와 같은 것이다.

三. 寒來暑往 秋收冬藏(한래서왕 추수동장) p.7

前述과 같이 日昃 月盈하여 歲月이 지나는 동안에 추위가 오고 더위가 간다. 즉 寒暑가 交替한다. 그리고 寒暑에는 溫暖이 끼어 있다. 天地의 氣節은 봄에 시작되고 여름에 성장하고 가을에 거두고 겨울에 地中에 저장하는 것이다. 여기서 秋冬만을 敍述하였으나 그 中에는 春生夏長의 뜻이 含蓄되어 있는 것이다.

四. 閏餘成歲 律呂調陽(윤여성세 률려조양) p.8

曆法에는 一歲에 十日의 餘分이 있어 三歲면 一個月이 남는다. 이미 唐虞時代에 閏月을 두어 歲를 조절하였다. 그리고 四時에는 각각 그 계절에 상응하는 曲調를 吹奏하여 陰陽 (律呂) 二氣를 調節한 것이다. 그 一例로 文選 魏都賦에서 "寒谷豊黍 吹律以暖之也"(차가운 골에서 곡식이 풍성한 것은 곡조를 吹奏하여 이를 따뜻하게 하였기 때문이다.)라고한 것이 있다.

五. 雲騰致雨 露結爲霜(운등치우 로결위상) p.9

위에서 陰陽二氣의 調節을 敍述하였고 本節에서는 陰陽二氣의 작용을 서술한다. 즉 水氣가 蒸發하여 구름이 되어 大空에 올라가서 비로 변하고 또 草木을 潤澤케 하는 이슬은 寒氣로 凝結하여 서리가 된다.

六. 金生麗水 玉出崑岡(금생려수 옥출곤강) p.10

지금까지의 天道에 대하여 地道의 敍述이다. 무릇 地中에서 生産되는 諸物 中에서 가장 貴重한 黃金은 麗水라는 河川의 沙 中에서 나오며, 또 世人이 가장 珍貴하게 여기는 玉

은 崑崙山에서 나오는 것이다.

七. 劍號巨闕 珠稱夜光(검호거궐 주칭야광) p.11

地上에는 巨關이라는 銳利한 名劍이 있고, 海中에는 暗夜에도 빛을 내는 夜光이라는 名珠가 있다.

八. 果珍李杰 菜重芥薑(과진이내 채중개강) p.12

植物 中에는 珍貴한 것이 많으나 果實 中에는 李와 柰가 그 대표이고, 野菜 中에서는 芥와 薑이 그 대표이다. 그리고 果와 菜 中에는 其他 各種의 食用植物도 包含된다.

九. 海鹹河淡 鱗潛羽翔(해함하담 인잠우상) p.13

물에는 海水와 河水가 있고 海水는 짜고 河水는 싱겁다. 그리고 海河에 사는 魚族은 수중에 잠기고 모든 鳥類는 자유롭게 大空을 나른다.

十. 龍師火帝 鳥官人皇(용사화제 조관인황) p.14

古代 중국에서 帝王을 龍師라 하여 龍字를 官名에 붙인 伏羲氏가 있었고, 火帝라 하여 火字를 官名에 붙인 神農氏, 鳥名을 官名에 붙인 少昊氏가 있었다. 그리고 이들보다 以前에 天皇氏, 地皇氏, 人皇氏 등의 三皇이 있었는데 鳥官의 대표는 人皇이었다.

十一. 始制文字 乃服衣裳(시제문자 내복의상) p.15

上古는 結繩으로 相互 約束을 하였으나 이것은 매우 불편하였다. 伏羲氏는 처음 文字를 制定하여 事物記錄의 便利를 圖謀하였다. 또 上代에는 鳥獸의 皮革을 가지고 防寒護身 하였는데 黃帝時代에 胡曹는 비로소 衣裳을 지어 一般人에 服用케 하였다.

十二. 排位讓國 有虞陶唐(추위양국 유우도당) p.16

堯의 아들 丹朱는 不肖하였다. 民間에 舜이라는 有德한 賢人이 있었으므로 堯는 그(舜)를 草野에서 拔擢하여 臣下를 삼은 후 이에 天子의 地位를 禪讓하였으며, 또 舜의 아들 商均도 不肖하였는데 舜은 그의 臣下 禹가 賢材이어서 天子의 지위를 禪讓하였다. 이것은 모두 公平無私한 행위이었다. 原來 堯는 舜의 前代이므로 陶唐 有虞라고 할 것이나前 句의 裳이라는 字와 協韻하려고 陶唐을 下位로 顚倒한 것이다.

十三. 弔民伐罪 周發殷湯(조민벌죄 주발은탕) p.17

夏의 桀王과 殷의 紂王은 모두 殘忍하여 百姓을 虐待하였으므로 周武王과 殷湯王은 다같이 臣下의 身分으로서 民苦를 救코져 이것을 慰問하였고 다시 湯王은 桀王을, 武王은 紂王을 有罪하다고 討伐하였다. 本文에서 殷이 周 以前인데 後置한 것은 湯字의 押韻 關係이다. 이 節은 앞의 堯舜의 禪讓과 對句를 이루었다.

十四. 坐朝問道 垂拱平章(좌조문도 수공평장) p.18

有德한 君主는 朝廷에 앉아서 治道를 賢臣에게 묻고 삼가 정사를 施行하므로 天下가 太平하며, 堯舜 및 武王 時에는 垂衣拱手하여 閑暇하였다. 그리고 그 時代에는 많은 官吏들이 公平無私하고 秩序整然하였다.

十五. 愛育黎首 臣伏戎羌(애육려수 신복융강) p.19

明君이 천하를 다스림에 衆民을 愛養하고 德化가 境外蠻族에까지 미쳐서 그들도 臣下같이 服從하러 오는 것이다.

十六. 遐邇壹體 率賓歸王(하이일체 솔빈귀왕) p.20

上文을 받아 國境外 遠方에 있는 異民族이나 國內 近方에 있는 國內諸侯들이 모두 一身同體가 되어 王의 德에 懷柔되어 그곳으로 거느리고 가서 心腹한다.

十七. 鳴鳳在樹 白駒食場(명봉재수 백구식장) p.21

本節은 泰平世를 敍述한 것이다. 무릇 天下가 泰平할 때에는 天地의 和氣가 鳥類에까지 미쳐 鳳凰이라는 瑞鳥가 梧桐樹에 날아오며 또 明君이 上位에 있어서 人材를 登用하면 在野의 賢者들은 白駒를 타고 君主에게로 달려가서 自己의 抱負를 進言한다. 食場이라는 것은 군주에게 달려온 현자가 優待를 받는 동안 즉 時刻이 經過함에 따라 그들이 타고 온 백구는 場邊에서 草苗를 먹는 畵面같은 平和의 象徵이다.

十八. 化被草木 賴及萬方(화피초목 뢰급만방) p.22

明君이 在位하면 그 德澤은 百姓뿐만 아니라 山川草木도 입게 되고 福利는 天下萬邦에 미치게 된다.

十九. 蓋此身髮 四大五常(개차신발 사대오상) p.23

무릇 人體를 構成하는 物質은 地水火風의 四大要素이고 그 身體 中에 존재하며 그것을 統率하는 心은 五常의 德性을 갖추고 있다. 原來 五常은 具備된 道理이나 이것은 修養치 않으면 敗家亡身하는 것이니 下節에서는 修身의 工夫를 敍述한 것이다.

二十. 恭惟鞠養 豈敢毀傷(공유국양 기감훼상) p.24

子息된 자가 父母가 自己를 위하여 艱難苦勞하시며 길러 주신 것을 恭遜히 생각할 적에 어찌 道에 違背되는 일을 하여 忌憚없이 父母의 遺體를 損傷시킬 수 있겠는가?

二十一. 女慕貞烈 男效才良(여모정렬 남효재량) p.25

사람은 男女에 따라 各其 그 德을 달리하고 있는 것이니, 男子는 活動的이면서도 善良한素質도 가져 才德을 兼備한 인물을 본받아야 하며, 女子는 貞節과 志操가 있으면서도 淸淨한 인물을 思慕하여야 한다. 남자를 여자 뒤에 둔 것은 押韻關係이다.

二十二. 知過必改 得能莫忘(지과필개 득능막망) p.26

자기의 과실을 알았을 때에는 遲滯없이 고쳐서 善으로 옮길 것이다. 또한 學問을 하여 自己의 心中에 會得하였을 때에는 그것을 確實히 하고 須臾라도 忘却하지않도록 하여야 한다.

二十三. 罔談彼短 靡恃己長(망담피단 미시기장) p.27

他人의 短點을 批評하거나 自己의 長點을 자랑하는 것은 德을 損傷한다는 忠告이다. 그리고 本文은 文選 中의 崔瑗의 座右銘 "無道人之短 無說己之長 施人愼勿念 愛施勿忘 世譽不足慕 唯仁爲綱紀(타인의 단점을 이르지 말고 자기의 장점을 말하지 말라. 남에게 베푸는 것은 신중하게 생각하지 말고 좋아서 베푸는 것은 잊지 말 것이니라. 세상의 명예는 바라 것이 못되니, 오직 어진 것으로 紀綱을 삼을 것이니라.)에서 따온 깃이다.

二十四. 信使可覆 器欲難量(신사가복 기욕난량) p.28

言語는 誠實하여서 他를 欺瞞지 않고 正義에 符合與否를 熟考하여야 하며, 後日에는 約束대로 履行하여야 한다. 사람의 器量은 他人이 推量할 수 없을 程度로 寬大하여야 한다. 즉 虚心公平한 사람은 참으로 深奧하여 그 人品器量을 推測키 어려워야 한다. 君子不器라 하지 않았는가? 反面 器量이 淺薄하여 不誠實한 사람은 자기의 장점만을 자랑하여 그 心中을 모두 타인에게 엿보이고 만다.

二十五. 墨悲絲染 詩讚羔羊(묵비사염 시찬고양) p.29

墨翟이 어느 때 白絲를 染色하는 者를 보고 탄식하면서 말하되 "지금 白絲를 染色함에 靑으로 하면 靑色이 되고 黃으로 하면 黃色이 되니 이같이 인간도 染色如何에 따라 善惡으로 나뉘는 것이라 그 當初에 誤染되지 않도록 삼갈 것이다."라고 하였다. 따라서 上句는 本同末異함을 可惜히 여겨 인간이 惡風에 感染되지 않도록 訓戒한 것이다. 下句의 羔羊詩는 詩經, 國風 召南에서 文王의 德政에 感化되어 卿大夫들이 모두 節儉正直하여 그德이 羔羊같이 溫順한 것을 讚美함으로써 사람은 이와 같이 善良하여야 한다는 것이다.

二十六. 景行維賢 克念作聖(경행유현 극념작성) p.30

善行을 몸소 쌓으면 才德이 出衆하여 賢人이 되며 또 熱心히 道義를 思念하면 마침내 聖 人이 되는 것이다.

二十七. 德建名立 形端表正(덕건명립 형단표정) p.31

善을 行하여 德을 成就한 賢人君子는 반드시 그 德에 따라 令名이 世上에 나타나는 것이다. 그것은 마치 形이 바르면 影도 역시 바르고 晷을 測定하는 標本이 바르면 影도 바른 것 같이 令名은 實德에 隨伴하는 것이다.

二十八. 空谷傳聲 虛堂習聽(공곡전성 허당습청) p.32

上句는 有德君子가 한 번 善言을 發說하면 世人은 그 말을 尊敬하고 본받아 다시 宣傳하여 마치 山谷間에서 산울림이 소리에 應하여 谷에서 谷으로 전해지는 것 같다는 內容이고, 下句는 古來로 明解가 없다. 생각건대 靜肅한 室內에는 音響이 없어도, 神은 그 幽所까지 聽知하고 있으니 言語를 삼가라는 것이다. 이 說은 上述한 女史箴에 依據한 것 같다. 또한 아직 만물에 접하기 전에 戒慎恐懼하여 心中에서 聖人의 言語를 듣는 練習을한다는 뜻으로 解釋할 수도 있겠다.

二十九. 禍因惡積 福緣善慶(화인악적 복연선경) p.33

惡行하는 者는 禍를 얻고 善行하는 者는 福을 얻는 法이니 禍福의 由來는 결코 理由없이 偶然히 나타나는 것이 아니다. 禍福同門이라 하여 모두가 自身이 招來하는 것이다.

三十. 尺璧非寶 寸陰是競(척벽비보 촌음시경) p.34

有德한 君子는 大寶도 寶로 보지 않고 光陰만은 寶로 여겨 一寸의 光陰도 아끼어 進德 修業에 勉勵한다.

三十一. 資父事君 日嚴與敬(자부사군 왈엄여경) p.35

事君과 資父의 畏敬함은 同一한 것이니 어버이를 섬김에 道를 取하고, 임금을 섬김에 있어서는 엄숙하고 정중하여야 할 것이다.

三十二, 孝當竭力 忠則盡命(효당갈력 충칙진명) p.36

父母를 섬기어 大恩에 報答함은 子息된 者의 道理이니 心力을 다하여 孝養하고, 또 임금을 섬김에 粉骨碎身하는 覺悟가 있어야 할 것이다.

三十三. 臨深履薄 夙興溫淸(림심리박 숙흥온정) p.37

本節은 上文을 받아 孝子의 心境을 논한 것이다. 무릇 人子된 者는 부모를 섬김에 있어 自己의 몸은 父母의 遺體이니만큼 이것을 毁損하지 않도록 하고, 또한 父母의 體面을 汚辱하지 않도록 一言一行을 疎忽히 하지 말고 마치 深淵에 臨하거나 薄氷을 디디는 것처럼 해야 한다는 뜻이다. 그러므로 아침 일찍 일어나서 밤늦도록 성실하게 부모를 섬기며, 추울 적에는 침상을 데우고 綿衣를 입혀서 부모의 신체를 따뜻하게 하며, 더울 적에는 枕邊에서 부채를 부치거나 서늘한 곳에 모시는 등 夙興과 夜寢 溫淸에는 精誠을 다해야 한다.

三十四. 似蘭斯馨 如松之盛(사란사형 여송지성) p.38

上文같이 孝行 있는 者는 그 德이 향기롭기가 蘭香같고 그 德이 茂盛함은 雪霜에도 冬枯 치 않는 松柏과도 같다.

三十五. 川流不息 淵澄取映(천류불식 연징취영) p.39

川水가 쉬지 않고 흐르는 것 같이 自彊不息하여 進德의 工夫를 怠慢치 않으면 그 德이高明純一하고 廣大深遠한 境地에 이르러서, 마치 淵水가 澄澈하여 萬象이 映出되는 것 과 같이 事物의 是非正邪를 밝힐 수 있다. 이는 佛家의 人生觀인 華嚴三昧와 世界觀인 海印三昧의 境地와 같이 되는 것이다.

三十六. 容止若思 言辭安定(용지약사 언사안정) p.40

前節에서 陳述한 '德이 있는 사람'이 되려면, 그 坐作進退應對에 대하여 항상 과실이 없도록 主意하고 事物을 深思하고 沈着해야 하며, 言辭는 緩急 없이 審察하여 安定토록 確實하게 하여야 한다.

三十七. 篤初誠美 愼終宜令(독초성미 신종의령) p.41

詩經 大雅 蕩에 "蕩蕩上帝 下民之辟 疾威上帝 其命多辟 天生蒸民 其命匪諶 靡不有初 鮮克有終"(저 하늘의 상제야말로 세상 백성의 임금(辟)이신데 사나운 上帝는 命함이 매우 편벽되시네. 하늘이 백성들을 낳으셨으나 그 命은 믿고 있을 수만 없는 것, 처음을 잘못 하는 사람은 없고 끝을 잘 마무리하는 사람 드문 법이라네.)이라 하고, 晋書 劉聰載記에는 "小人有始無終"이라 한 바 小人은 有始無終한 것이니 有德한 君子는 至誠一貫하여慎終을 銘心하여 始終兼全하여야 한다. 따라서 書經 商書 仲虺之誥에서는 "嗚呼! 慎闕終維其始 殖有禮 覆昏暴 欽崇天道 永保天命"(아아! 마지막까지 신중하려면 오직 처음부터 잘하여야 합니다. 예가 있는 사람은 도와주고(殖), 어둡고 포악한 자는 처벌하십시오. 하늘의 도를 공경하고 높이시어 하늘의 명을 영원토록 보전하십시오.)라고 하여 終末을 始初같이 하라고 警戒한 것이다.

三十八. 榮業所基 籍甚無竟(영업소기 적심무경) p.42

顯榮있는 官職은 偶然히 그 地位를 얻는 것이 아니고 반드시 그 지위를 차지할 만한 基因이 있는 것이다. 즉 德義와 言行이 始終一貫하여 誠實한 業績이 있고 난 뒤에야 비로소 얻어지는 것이다. 이러한 자의 名聲은 狼籍하여 거침이 없고 後世에까지 稱頌되는 것이다.

三十九. 學優登仕 攝職從政(학우등사 섭직종정) p.43

德行을 닦고 學問을 하여 治國의 道를 알고서 다시 餘力이 있으면 官職을 받아 朝廷에 나가서 事君하는 것 같이 學問素養에 餘力이 있는 者는 官職에 任命되고, 그 職務를 執行하여 國政에 參與하는 것이다.

四十. 存以甘棠 去而益詠(존이감당 거이익영) p.44

옛날 召公 奭이 周 成王時에 西方에 善政을 베풀어 일찍이 南國을 巡行하여 甘棠市에 到達하였을 적에 民弊를 念慮하여 甘棠樹 아래에서 露宿하면서 民訴를 듣고 한 判決이 公平하였다. 召公이 떠난 후 人民이 그 德을 追慕하여 甘棠樹를 잘 保存하였고, 다시 敬慕하는 眞心을 甘棠篇이란 詩를 지어 이것을 읊어서 그 德을 잊지 않았던 것이다.

四十一. 樂殊貴賤 禮別尊卑(악수귀천 례별존비) p.45

古代 中國의 帝王이 音樂과 禮儀를 制定한 것은 主로 德性을 涵養하고 貴賤尊卑의 秩序를 바로잡기 위함이었다. 禮는 上下를 통하여 日常 不可缺로 君臣뿐만 아니었다. 특히

冠婚喪祭 같은 것은 一般人의 四大禮로서 古代부터 重要視하였다.

四十二. 上和下睦 夫唱婦隨(상화하목 부창부수) p.46

人倫에 尊卑가 있어서 위의 尊者는 溫和하여 아래의 卑者에 接하고, 卑者는 尊者에 대하여 和睦하고 敬和心을 가져야 한다. 그리고 丈夫된 者가 먼저 말을 꺼내면 婦人은 그 뒤를 따라 男便을 도와야 한다. 尊卑間에 서로 和合하며 夫婦가 서로 禮儀를 지키는 것은 東洋 家族의 根本思想인 것이다.

四十三. 外受傅訓 入奉母儀(외수부훈 입봉모의) p.47

男子는 幼少時에는 父母 膝下에서 愛育을 받다가 成長하여서는 스승의 嚴格한 敎訓을 받는다. 그러나 成長 後에도 家庭에서는 母親의 擧動을 儀範으로 삼아야 한다. 모친은 恒常 家內에 있으므로 少年 時의 家庭 敎訓은 主로 母親의 薰陶(訓導)에 있는 것을 알아야 한다. 薰陶란 德으로써 사람의 품성이나 도덕 따위를 가르치고 길러 善으로 나아가게하는 것을 말한다.

四十四. 諸姑伯叔 猶子比兒(제고백숙 유자비아) p.48

이미 父母가 있고 子息이 있으면 伯叔 姑姪같은 여러 가지의 骨肉이 派生한다. 그러면 조카는 兄弟의 子息이지만 自己의 親子息 같이 사랑하여야 한다. 母系의 親戚은 父系에 비하면 다소 輕한 것 같이 여기나 重의 意味에는 輕도 內包되는 것이다.

四十五. 孔懷兄弟 同氣連枝(공회형제 동기연지) p.49

사람으로서 가장 가깝게 사랑하여 잊지 못하는 것은 兄弟이다. 그러므로 兄弟는 똑같이 父母의 身體 中의 一氣를 받은 것으로 마치 한 그루의 나무에서 여러 가지(枝)가 나온 것 같으므로 서로 親愛하여야 한다.

四十六. 交友投分 切磨箴規(교우투분 절마잠규) p.50

交友함에는 情誼의 分數를 다하여 意氣가 投合하여야 한다. 그리고 親交를 맺은 以上 朋友다. 서로 學問과 德行을 磨勵하고 서로 忠告善導하여 或은 將來를 訓戒하고 或은 失錯을 忠告하여 正道로 나가게 하여야 한다.

四十七. 仁慈隱惻 造次弗離(인자은측 조차불리) p.51

仁慈하고 惻隱한 마음은 누구나 다 가지고 있으며, 이 마음은 暫時라도 身體에서 떠날수 없는 것이다. 그러나 惡德에 感染되면 尊貴한 本性을 喪失하게 되는 것이니 至誠의 天真을 損傷치 말아야 할 것이다.

四十八. 節義廉退 顚沛匪虧(절의염퇴 전패비휴) p.52

모든 人間은 節操가 있어 그 行為는 道義에 適合하고 淸廉潔白하여 名利를 다투지 않아야 한다. 이는 德義心에 由來하는 것으로, 이 德性은 顚覆하는 瞬間에도 決코 人心에서 缺損되어서는 안 된다.

四十九. 性靜情逸 心動神疲(성정정일 심동신피) p.53

사람의 本性이 安靜되면 外部에 發動하는 感情도 正常化하여 安逸하게 되는 것이다. 만일 그 마음이 外部事物에 動搖되면 마음의 主宰者인 精魂이 그 累를 받아 神聖한 活潑性을 잃기 때문에 自然히 萎靡하여져서 心身의 疲勞를 느끼게 되는 것이다.

五十. 守眞志滿 逐物意移(수진지만 축물의이) p.54

사람이 固有의 眞心을 잃지 않으면 그 사람의 志操는 自然히 滿足하여 餘裕가 있게 된다. 이것은 正路를 밟아서 安心立命하는 覺悟가 있기 때문이다. 만일 그렇지 않고 聲色 貨利 등의 物慾에 眩惑되어 分外의 事物을 逐求하고, 朝取夕捨하면 그 者의 意志는 各方面으로 分散되어 定着할 수 없게 된다.

五十一. 堅持雅操 好爵自縻(견지아조 호작자미) p.55

사람이 淸雅한 志操를 굳게 가지면 百姓은 그를 尊敬하고 君主는 그를 믿고서 훌륭한 爵位와 벼슬을 주므로 好爵이 스스로 그에게 얽히어 이르는 것이다

五十二. 都邑華夏 東西二京(도읍화하 동서이경) p.56

中國에는 王者가 있는 華麗한 都邑이 있어서 그 地域은 廣大하고 文明이 可觀이므로 華夏라 일컬었다. 그런데 東方에는 周 成王이 처음으로 奠都하여 東都 또는 成周라 하였고, 後漢 光武帝도 이곳에 奠都하여 洛陽이라고 일컬었던 東京이 있다. 그리고 西方에는 長安이라 하여 前漢 高祖가 奠都한 西京이 있다. 이 二京은 모두 繁盛을 極한 都邑이라는 것을 上句의 華夏라는 文字에서 알 수 있는 것이다.

五十三. 背邙面洛 浮渭據涇(배망면락 부위거경) p.57

上文에서 敍述한 東京(洛陽)은 北邙山을 背景으로 하고, 洛水에 面前하였으며, 西京인 長安은 渭水 附近에 位置하고 涇水에 依據하여 各各 그 地勢를 얻고 있다.

五十四. 宮殿盤鬱 樓觀飛驚(궁전반울 루관비경) p.58

東西二京에 있는 天子의 宮殿은 高大하고 盤鬱하게 서리어 깊숙하고, 大空을 덮고 있으며, 빈틈 없이 세워진 高樓와 觀臺의 우뚝 솟은 모양은 마치 새가 깃을 펼치고 날아오르는 듯 雄壯한 氣勢이다.

五十五. 圖寫禽獸 畵綵仙靈(도사금수 화채선령) p.59

天子의 禁中인 宮殿樓閣 內部에는 飛禽走獸와 神仙靈異를 그려서 采色을 하여 美觀을 다하였다.

五十六. 丙舍傍啓 甲帳對楹(병사방계 갑장대영) p.60

宮殿 사이에는 많은 官舍가 並建되었고, 그곳에 통하는 門扉는 正殿 側面에 열려 있다. 또 宮殿 안에는 우뚝 선 기둥이 對立하였고, 珍寶珠玉으로 꾸민 帳幕이 걸리어 있다.

五十七. 肆筵設席 鼓瑟吹笙(사연설석 고슬취생) p.61

宮殿의 內部에 于先 넓은 대자리를 깔고 난 다음 그 위에 무늬 자리를 펴서 座位를 珍設하고서 북 치고 거문고 타며 笙簧笛을 분다.

五十八. 陞階納陛 弁轉疑星(승계납폐 변전의성) p.62

朝廷에서 大宴會가 있을 적에는 諸侯와 公卿大夫들이 各各 禮服을 着用하고 階陛를 올라 殿中에 入身한다. 그들의 冠冕에 裝飾한 珠玉은 사람의 움직임에 따라 燦然히 빛이나서 그 모양은 마치 天上에 羅셋된 星辰들이 아닌가? 疑心할만 하다.

五十九. 右通廣內 左達承明(우통광내 좌달승명) p.63

禁中의 規模가 宏大하여 서쪽으로는 廣內殿까지, 동쪽으로는 承明廬까지 通한 道路(廊) 가 있는 等(東西 兩廊) 宮殿의 地域은 廣大하다. 그리고 漢· 魏의 宮殿의 道路는 大部分이 複道였다.

六十. 旣集墳典 亦聚群英(기집분전 역취군영) p.64

宮中에는 이미 古代의 三墳五典 같은 古書를 모아 聖賢의 道를 講求하였고, 또 學識才能 이 훌륭한 人材를 모아 政治를 輔佐하여 百姓을 安定케 하였다. 珍貴한 墳典을 모았으니 其他 群書는 물론 모두 具備되었을 것이다.

六十一. 杜稾鍾隷 漆書壁經(두고종례 칠서벽경) p.65

宮中에서 蒐集한 書籍中에는 各種 貴重한 것이 있어서 或은 後漢 杜慶의 章草體의 草稿 와 魏 鍾繇의 隸書, 或은 竹簡에 漆書로 쓰여진 蝌蚪文字도 있고, 或은 孔子의 後孫이 居住한 壁中에서 發掘한 經書도 있다.

六十二. 府羅將相 路挾槐卿(부라장상 로협괴경) p.66

帝都의 官府에는 將相 같은 文武顯官이 羅列하였고, 宮城 內에는 公卿大夫의 邸第가 並立하여 道路를 相挾하고 있다.

六十三. 戸封八縣 家給千兵(호봉팔현 가급천병) p.67

貴族 親戚을 封함에 八縣의 民戸를 給與하고 或은 功臣에게는 多數의 兵卒을 給與하는 등 各自에게 適切한 待遇를 하였다.

六十四. 高冠陪輦 驅轂振纓(고관배련 구곡진영) p.68

尊貴한 身分의 大臣이 高冠을 쓰고 天子車에 陪乘하고 馬車의 바퀴는 迅速하게 달리니, 冠의 끈(纓)은 華麗하여 흔들리는 威儀가 莊嚴하다.

六十五. 世祿侈富 車駕肥輕(세록치부 거가비경) p.69

貴官과 搢紳이 代代로 俸禄을 받아 富裕한 生活을 하며 또 馬車를 타고 肥馬와 輕裘로 豪華스럽게 消日을 한다. 一說에 車는 輕하고 馬는 肥하다는 뜻으로 輕字는 車를 肥字는 駕를 修飾한다는 것으로 즉 車駕는 肥輕하다고 解釋하여도 無妨하다. 따라서 이 해설은 駕를 馬의 뜻으로 본 說이다.

六十六. 策功茂實 勒碑刻銘(책공무실 륵비각명) p.70

英材가 劃策 圖謀하여 大功을 세운 것을 表彰하기 위하여 碑石을 세워 그 事蹟을 새기고 또한 그 功을 讚美하기 위하여 이것을 金石에 새겨 後世에 남기었다.

六十七. 磻溪伊尹 佐時阿衡(반계이윤 좌시아형) p.71

輔弼之臣으로서 勒世刻銘한 者로서는 周 武王의 謀臣인 太公望 呂尙(磻溪)과 殷 湯王의 輔臣인 伊尹을 들 수 있다. 그런데 呂尙은 當時 偉大한 人物로 時世의 艱難을 輔佐한 臣이고 伊尹은 湯王을 도와 天下를 平治하였으므로 阿衡(伊尹의 號)이라는 美稱을 붙여서 尊敬하는 것이다.

六十八, 奄宅曲阜 微旦孰營(엄택곡부 미단숙영) p.72

周公은 王室에 功이 컸으므로 天子에게서 封地를 받아 오랫동안 曲阜에 住宅을 지어 살았다. 周公의 賢材가 아니면 누가 이 盛大한 住宅을 曲阜에 經營하였겠는가?

六十九. 桓公匡合 濟弱扶傾(환공광합 제약부경) p.73

濟桓公이 諸侯의 覇者가 되어 天室을 尊重하도록 어지러운 天下를 正鎭하니 天下에 背叛하는 者 없었으며, 다시 盟主가 되어 九回나 諸侯를 會合하여 天下의 諸侯들로 하여금 盟約을 지키게 하고 諸侯 中에서 弱한 者를 救濟하여 衰勢를 扶起하였다.

七十. 綺回漢惠 說感武丁(기회한혜 설감무정) p.74

漢 高祖는 일찍이 呂后의 所生인 長子를 太子로 定하였는데 그 後 戚夫人을 寵愛하자 이미 册定한 太子를 廢하고 戚夫人의 소생인 趙王 如意를 代置코자 하였다. 諸臣이 不可함을 忠諫하였으나 不應하니 이에 呂后는 크게 憂慮하다가, 張良의 進言을 받아 隱士 四皓를 登用, 그들의 一致된 計劃으로 太子를 即位케 하였는데, 本文에서는 綺 一字를 가지고 四皓를 代稱한 것이다. 殷 高宗은 일찍이 꿈속에 天帝로부터 賢臣을 下賜받았으므로 그 人相을 그리어 天下에 搜索하여 마침내 傅巖이라는 者가 野中에서 役夫로 版築하는 것을 알고 求得하여 登用, 宰相에 任命하고, 天下를 平治하였다. 이것은 傅說이라는 忠賢이 자연히 武丁(殷 高宗)에 顯夢한 것이다. 즉 武丁을 感化시킨 것이다.

七十一. 俊乂密勿 多士寔寧(준예밀물 다사식녕) p.75

上文에서 列擧한 人物 中에 伊尹·周公·四皓·傅說 等은 모두 俊才의 名士로서 黽勉奉仕 하여 그 職을 完遂하였다. 이러한 多士가 있어서 國泰民安하고 人君은 安寧無憂하였다.

七十二. 晋楚更覇 趙魏困橫(진초갱패 조위곤횡) p.76

齊桓公이 죽은 다음 해에 晋 文公과 楚 莊王이 交代로 覇者가 되어 諸侯를 牽制하였다.

또 戰國時代에는 蘇秦과 張儀 二人이 있어서 蘇는 合從說을, 張은 連橫說을 가지고 서로 對抗하였다. 그런데 趙와 魏는 그 地勢上 가장 秦에 接近하여 秦의 威力에 壓倒되어 張 의 連橫說로 因하여 매우 困境에 빠져서 困難을 겪은 것이다.

七十三. 假途滅虢 踐土會盟(가도멸괵 천토회맹) p.77

晋獻公이 虢國을 征伐코자, 謀臣 荀息의 計略에 따라 垂棘의 土産인 名玉과 屈産의 名馬를 虞國 君主에게 보내어 兵馬通過의 道路를 빌려줄 것을 請하였다. 이때에 虞國의 賢臣 宮之奇가 不可함을 忠諫하였으나 虞君이 듣지 않고 道路를 빌려주니 晋兵은 마침내 그 나라를 通過하여 虢國을 滅亡시키고 歸路에는 虞國도 擊破하였다. 바로 脣亡齒寒의 故事를 낳은 事件이다. 이것은 戰國 策士의 作謨가 盛行하여 制覇한 例를 論한 것이다. 또晋 文公이 城濮戰에서 楚軍에 勝利하니 當時 周天子襄王은 그를 侯伯에 封하고 天下를安定하라는 命令을 내렸다. 이에 晋 文公은 覇者가 되어 諸侯를 踐土臺에 會合시켜 周王室에 服從할 것을 盟誓 約束케 하였다.

七十四. 何遵約法 韓弊煩刑(하준약법 한폐번형) p.78

漢 高祖가 函谷關에 들어가 秦을 滅하고 父老와 더불어 "殺人者死,傷人者及盜 抵罪"라는 律法 三章을 制定하고 그外 一切 秦의 苛法을 除去하여 人心을 收拾하였다. 그러나이 三章만으로는 各種의 犯罪를 防止하는데 不足하였으로 蕭何가 다시 時宜에 適合한 것을 取하여 九章律을 制定하였는데 이것은 約法 三章의 趣旨를 遵守한 것이다. 또한 韓非는 名實相符한 苛酷主義로 秦始皇을 說得하였는데 이 刑法이 너무 煩苛하여 弊害가 있었던 것이다.

七十五. 起翦頗牧 用軍最精(기전파목 용군최정) p.79

秦將 白起·王翦과 趙將 廉頗·李牧 등은 모두 名將으로 軍을 指揮하고 作戰함이 가장 巧妙하고 精密하였다.

七十六. 宣威沙漠 馳譽丹靑(선위사막 치예단청) p.80

秦의 白起·王翦과 趙의 廉頗·李牧 같은 名將은 勝戰하여 그 威勢를 北方 沙漠에까지 宣布하였다. 또한 漢 宣帝는 功臣 11人을 麒麟閣의 殿中에 그려 붙였고 後漢 明帝는 功臣 32人을 南宮雲臺의 殿中에 그려 붙였다. 이러한 功臣들은 圖畵上에 表現되어 그 名聲을 走馬와 같이 後世에 傳하였다.

七十七. 九州禹跡 百郡秦并(구주우적 백군진병) p.81

中國 九州의 땅은 夏 禹王이 洪水를 다스리던 區畫의 蹤迹이다. 그리고 上古로부터 三代 까지는 封建世이었으나 秦始皇 26年에 天下를 合併하여 36郡으로 나누고 그 後 漢代에 이르러 漸次 郡을 增置하여 孝平 皇帝代에는 103郡에 이르렀으므로 百郡이라 하였지만, 百郡은 本來 秦이 合併한 36郡의 地域이다.

七十八. 嶽宗恒岱 禪主云亭(악종항대 선주운정) p.82

中國 內에는 五嶽이라는 五大 山이 있어 그 中에 北嶽을 恒山, 東嶽을 泰山이라 하여 이 것이 五嶽의 祖宗이다. 人君이 革命後 太平功成하여 天地神祗께 奉告祭를 行할 적에는 우선 泰山에 封하여 天神을 祭祀한다. 그리고 이때 태산의 山麓에는 云云山과 亭亭山이 있어, 이곳에서는 地神을 祭祠하는 것이다. 즉 禪祭는 云云山과 亭亭山을 主로 하는 것이다. 史記 封禪書에는 管仲의 말을 인용하여 無懷氏, 伏羲氏, 神農氏 顓頊氏, 帝堯와 帝舜은 云云山에 黃帝는 亭亭山에 禪祭한다고 하였다. 이 山들은 모두 泰山에 위치한 것들이다.

七十九. 雁門紫塞 鷄田赤城(안문자색 계전적성) p.83

中國 北方에는 雲上에 높이 솟아 高峯間에 雁鳥가 往來한다는 雁門山이 있고 또 西方 嘉 峪關에서 東方 山海關에 이르는 萬里長城이라는 長塞가 있어서 그 빛이 紫色이므로 紫 塞라 하였다. 그리고 鷄田이라 하여 塞外의 曠漠한 地域이 있고 다시 赤城이라 하여 옛 날 蚩尤가 居住한 名地가 있다.

八十. 昆池碣石 鉅野洞庭(곤지갈석 거야동정) p.84

中國地域 中에서 有名한 山澤 湖沼로서 昆明池라는 大池가 있고 碣石山이라는 險山이 있으며 또 鉅野라는 曠漠한 濕地로 된 平野가 있고 洞庭이라는 渺茫한 大湖가 있다.

八十一. 曠遠縣邈 巖岫杳冥(광원면막 암수묘명) p.85

九州內에는 邊塞‧湖沼 등이 闊遠하게 繼續되어 아득하게 멀 뿐이고 또한 深山幽谷의 巖 石間은 洞穴같아서 深奧하고 그저 沈鬱할 뿐이다.

八十二. 治本於農 務茲稼穡(치본어농 무자가색) p.86

管子 牧民에는 "倉廩實則知禮節"이라는 말이 있다. 人君된 者는 첫째 農業에 基本한 政

事에 置重하도록 힘써야 한다. 그리고 農事를 職業으로 하는 者는 穀物을 심고 거두는 作業에 힘써야 한다.

八十三. 俶載南畝 我藝黍稷(숙재남무 아예서직) p.87

봄이 되어 穀食이 生長하는 때가 오면 一般 農夫는 처음으로 陽地바른 南념 밭에서 耕作의 일을 시작한다. 또 이 時期에는 諸侯같이 土地를 領有한 者들도 祖上에 받치는 곡식을 몸소 심는 것이다. 이것은 祖上을 崇尚하는 것을 배우게 하기 위한 까닭이다. 本節의上下 兩句는 모구 詩經의 句節을 引用한 것이므로 詩經 本義 그대로 보는 것이 妥當할 것이다. 따라서 上句는 봄이 오면 農夫가 비로소 耕作에 着手하여 그 業을 부지런히 힘쓴다는 것이고, 下句는 諸侯나 卿大夫가 農政을 다스려 祖上의 神靈에 祭祀드리는 것을 疏忽히 말라는 뜻이다. 그러나 斷章取義(章을 斷하여 義를 取하다. 즉 作者의 本意나 詩文 全體의 意味如何에 不拘하고 自己에게 必要한 章句만을 拔取 使用한다는 뜻)의 例에따라 我字를 農夫自稱으로 보고 我藝(蓺와 同意)黍稷을 農夫 自身이 심는 뜻으로 보아도 無妨하다.

八十四. 稅熟貢新 勸賞黜陟(세숙공신 권상출척) p.88

租稅는 人民의 重大任務이고 奉公의 第一義이다. 따라서 農事를 다스리는 有司된 者는 그 職分을 다하여 人民으로 하여금 農事에 專念케 하여 成熟한 新穀을 上司에 獻納케 하여야 한다. 貢稅를 完納하면 人君은 有司에게 賞을 주거나 或은 官職을 陞進시켜서 이것을 勸賞할 것이고, 만일 有司의 監督이 怠慢하여 年貢이 滯納되면 人君은 그 有司를 黜官하는 것이다.

八十五. 孟軻敦素 史魚秉直(맹가돈소 사어병직) p.89

戰國時代 孟子는 天下를 다스리는데 仁義를 가지고 性善說· 浩然之氣를 論하고 良知良能을 主張하는 等 天賦의 素性을 完遂코자 敦素說을 提唱하였다. 또 衡의 大夫인 史魚는 正直一邊倒로 굳게 正直主義를 固守하여 죽어도 直을 잃지 않았다.

八十六. 庶幾中庸 勞謙謹勅(서기중용 로겸근칙) p.90

有司된 者는 모두 孟軻· 史魚의 質朴과 正直을 根本으로 하여 民生日用의 常道를 履行할 것을 마음 깊이 새겨서 중용을 지킬 것이며, 항상 그 職務에 充實하고 決코 他人에게 驕慢치 말 것이다. 그리고 더욱 謙遜하고 謹慎하여 過失이 없도록 自身을 올바르게 지켜야 한다.

八十七. 聆音察理 鑒貌辨色(령음찰리 감모변색) p.91

선비 된 자는 사람의 말을 들을 적에도 注意하여 그 音聲을 듣고 그 사람의 意中에 생각하는 것이 무엇인지를 깨닫고, 또 말하는 것이 道理에 맞는지 살펴야 한다. 그리고 그 사람의 容貌와 顔色에 따라 그 心中을 밝히어 分明히 區別 할 수 있어야 한다.

八十八. 貽厥嘉猷 勉其祗植(이궐가유 면기지식) p.92

有司된 자는 그 德性을 養成하여 敬畏謹愼하여야 人君을 위하여 政事의 善謀를 死後에 남길 수 있다. 따라서 君主를 섬기는 者는 항상 過失이 없도록 삼가 조심하고, 그 몸에 適合한 實德을 附植함에 힘써야 한다.

八十九. 省躬譏誡 寵增抗極(성궁기계 총증항극) p.93

有司된 者의 身分이 尊貴해지면 무슨 일이라도 威勢에 맡기어 行動하므로 世人의 誹謗을 받거나 또는 他人이 自己를 誠告하는 일이 있을 것이다. 그럴 적에는 그 誹謗과 誠告를 甘受하고 마음깊이 反省하여야 한다. 人情으로서 君主의 寵愛가 自己에게 增益하면 자기의 勢力을 믿고 身分에 맞지 않는 행동을 하여 驕慢하고 抗拒心이 極度에 到達할 것이니 有司된 자는 恒常 삼가서 他人이 譏誠하면 마음깊이 자기의 非行을 反省하여야 한다.

九十. 殆辱近恥 林皐幸卽(태욕근치 림고행즉) p.94

大體로 尊貴한 地位에 있으면 윗사람에게 嫌疑를 받고 아래 사람에게 猜忌되어 자칫하면 今時라도 恥辱을 받을 것 같다. 이러할 때에는 幾微를 보아 速히 退官하고 野外 水邊의 林樹間에 나가서 閑散한 몸이 되기를 바란다.

九十一. 兩疏見機 解組誰逼(량소견기 해조수핍) p.95

漢代 疏廣 疏受 兩人은 機微를 先見하는 賢者로 오래 동안 權威 있는 地位에 있음이 不可함을 알고 老後에 閑地에서 餘生을 보내려고 退官코자 印綬를 풀고 歸鄉하니 餞送하는 車 數百 輛이 雲集하는 盛大한 歡送을 받았다. 歸鄉 後는 帝 및 太子에게서 받은 若干의 財物을 親戚 親知에게 나누어 주고 悠悠自適하며 餘生을 보냈다. 이렇게 印綬를 解組하고 閑散한 身分이 된 以上 누가 敢히 辭官하라고 逼迫을 주겠는가?

九十二. 索居閑處 沈默寂寥(삭거한처 침묵적요) p.96

上文에서 敍述한 功成名遂한 人士와는 反對로 不幸히도 뜻을 얻지 못하고 草野에 窮處하는 者는 富貴榮華를 不願하고 世間의 煩累를 避하여 友人과도 絕交하고 閒靜한 곳에서 隱居하니 恒常 無言을 지키고 精神을 修養하고 天命을 즐긴다. 그리고 그 境地는 매우 寂寥하다.

九十三. 求古尋論 散慮逍遙(구고심론 산려소요) p.97

恬淡無欲하여 閑地에 隱居하는 사람은 항상 沈默하여 世間事에 無關하나 때로는 異籍 中에서 古人의 道理를 찾아 詳論하기도 한다. 때로는 優游徘徊하는 閑中에 思慮의 凝滯 를 消散하고 逍遙自適하는 것이다.

九十四. 欣奏累遣 感謝歡招(흔주루견 척사환초) p.98

隱遁하는 사람은 恒常 悠悠하게 살아가므로, 心中에 근심이 없고 欣喜의 情이 모여들고 外物의 煩累는 모두 사라지는 것이다. 또한 哀感의 情은 謝絕하고, 歡喜의 情은 招來한다.

九十五. 渠荷的歷 園莽抽條(거하적력 원망추조) p.99

隱者의 居處는 閑雅한 風景으로, 蓮花는 綺麗鮮明하고 園林의 茂盛한 草木은 가지가 높이 拔秀하여 壯觀이다.

九十六. 枇杷晩翠 梧桐早凋(비파만취 오동조조) p.100

枇杷의 잎사귀는 겨울날의 눈과 서리에도 恒常 綠色을 지니며, 梧桐나무는 겨울이 되면 그 잎사귀가 가장 먼저 떨어진다. 이렇게 圓內 景致는 各色으로 常磐木은 겨울에도 變色 치 않는 것과 靑桐이 가을이 되면 일찍이 落葉하는 것은 모두 神奇한 現象이다.

九十七. 陳根委翳 落葉飄颻(진근위예 락엽표요) p.101

秋冬時節이 오면 園內 風景은 荒茫하여 陳腐한 枯木이 地面에 버려지고, 또 나뭇잎이 가지에서 떨어져 바람에 휘날리어 肅然할 따름이다.

九十八. 遊鯤獨運 凌摩絳霄(유곤독운 릉마강소) p.102

날이 밝아 아침이 되면 東天의 붉은 노을에 해가 떠오를 때 鯤새가 자유로이 날개를 펴고 大空을 凌駕하더니 高飛하여 氣分좋게 運回하고 있다. 本節의 내용은 王康琚의 反招

隱詩에 "鯤鷄先晨鳴"이라고 한 것과 淮南子 人間訓의 "背負靑天 膺摩赤霄"에서 따온 것이다.

九十九. 耽讀翫市 寓目囊箱(탐독완시 우목낭상) p.103

讀書할 적에는 耽讀하는 習性이 있어야 한다. 後漢의 王充이 讀書를 즐기어 洛陽의 書肆에 가서 讀書한 것 같이 때로 書市에 가서 書册을 愛讀하여 오로지 兩眼의 視力을 囊箱中의 册에 集中할 것이다.

百. 易輶攸畏 屬耳垣牆(이유유외 속이원장) p.104

每事를 疏忽히 하고 輕率히 함은 君子가 眞實로 두려워하는 바이니 他人의 귀는 垣壁에 붙어 있는 것으로 알고 경솔히 언어를 발하거나 남의 身上에 대하여 誹謗하여서는 아니된다.

百一. 具膳湌飯 適口充腸(구선손반 적구충장) p.105

음식물을 갖추어서 밥을 먹는 데는 다만 입에 맞고 창자를 채우면 그것으로 충분하다. 결코 헛되이 貪食하여서는 안 된다.

百二. 飽飫烹宰 飢厭糟糠(포어팽재 기염조강) p.106

음식이 넉넉하여 배가 부르면 맛있는 요리도 싫어져서 더 먹을 수 없으니 食前方丈의 珍味도 아무 소용이 없는 것이다. 反面 飲食이 不足할 때에는 술 재강이나 쌀겨 같은 거친 飲食도 滿足할 것이다.

百三. 親戚故舊 老少異糧(친척고구 로소이량) p.107

一家 中에 있어서 父子와 兄弟 間에 禮儀를 바로 하는 것은 勿論이고 親戚과 故舊를 接할 적에도 老者와 長者는 敬愛하여야 한다. 그리고 食事를 提供할 적에도 老少에 따라 달리 하는 것이니 老人에게는 軟하고 滋養이 많은 飲食을 받치는 등 食事에 있어서도 秩序가 있어야 한다.

百四. 妾御績紡 侍巾帷房(첩어적방 시건유방) p.108

女子의 任務는 主로 紡績과 裁縫에 있는 것이다. 그러므로 妻妾이 夫君에게 시중하는 일은 第一이 길쌈하는 것이고. 또 巾櫛을 가지고 婦女가 해야 할 여러 가지 雜役에 힘써서

恒常 帷房에서 誠實하게 섬겨야 한다.

百五. 紈扇圓潔 銀燭煒煌(환선원결 은촉위황) p.109

室內의 裝飾品에는 흰 비단으로 만든 부채가 있어서 둥글고 결백하며 또 은빛 같은 등불이 있어서 그 불꽃은 煒煌하게 빛나고 있다. 本節의 내용은 班婕妤의 怨歌行의 "新裂齊 紈素 皎潔如霜雪 裁成合歡扇 團圓似明月"(제나라 땅에서 나는 흰 비단을 새로 잘라내니, 희고 깨끗하기가 눈과 같네. 이를 마름하여 합환선을 만드니, 둥글기가 밝은 달 같아라.)에서 引用한 것이다.

百六. 晝眠夕寐 藍筍象牀(주면석매 람순상상) p.110

晝間에는 閑暇하여 낮잠을 자고 밤에는 寢所에서 잠을 잔다. 그리고 室內에는 靑色의 아름다운 대자리도 있고, 또 象牙로 裝飾한 寢床도 있어서 밤잠, 낮잠을 자는 데 매우 편리하다.

百七. 絃歌酒讌 接杯擧觴(현가주연 접배거상) p.111

때로는 거문고로 음악을 彈奏하고 노래를 하면서 宴會를 베풀어 술잔을 주고받으며 마신다.

百八. 矯手頓足 悅豫且康(교수돈족 열예차강) p.112

客을 초대하여 잔치를 베풀고 흥에 겨울 때에는 손을 들고 발을 오르내리며 춤을 추는데, 그때에는 마음이 愉快하고 흐뭇하다.

百九. 嫡後嗣續 祭祀蒸嘗(적후사속 제사증상) p.113

嫡子된 者는 父祖의 뒤를 繼承하여 四時에 따라 祖父를 祭祀하고 그 後孫된 者의 本分을 다하여야 한다. 祭祀 二字는 一般人에게 널리 쓰이는 것이고, 天子와 諸侯는 따로 時祭 의 名目이 있으므로 特히 蒸嘗 二字를 加한 것이다.

百十. 稽顙再拜 悚懼恐惶(계상재배 송구공황) p.114

人子된 者는 家系를 繼承하여 3年 喪 中 拜禮儀式으로 먼저 머리를 땅에 대고 再拜한 후 暫時 平服한 다음 賓客에게 人事를 한다. 그 모양은 너무나 哀切하여 容貌가 일그러질 것이니 이것을 凶拜라 하였다. 또 3年 喪이 끝난 後에도 四時에 따라 祖上과 父母를 追 想할 적에는 그 靈前에 精誠을 바쳐서 敬畏하게 祭祀를 지내야 한다. 本節의 悚懼恐惶 四字는 完全 同意義니 이 四字는 3年 喪 以後에 祭祀 時의 마음가짐인 것이다.

百十一. 牋牒簡要 顧答審詳(전첩간요 고답심상) p.115

他人과 書信을 往來할 적에는 繁雜을 避하고 簡要하게 하여야 한다. 또 貴人이나 長者 옆에 侍坐하였을 때 貴人이나 長者로부터 質問이 있으면, 假令 잘 아는 일이라도 早急히 對答치 말고 暫時동안 左右를 돌아보고서 謙遜한 態度를 가지고 回答할 것이며 그 言辭 는 恭遜하고 詳細해야 한다.

百十二. 骸垢想浴 執熱願涼(해구상욕 집열원량) p.116

더러운 것을 꺼리는 것은 人之常情이다. 누구라도 몸에 때가 끼면 沐浴하여 그 때를 씻어 버리고 싶은 것이고, 또 뜨거운 것을 손에 잡으면 本能的으로 차가운 것을 찾게 되는 것이다.

百十三. 驢騾犢特 駭躍超驤(려라독특 해약초양) p.117

人力補助에 提供하기 爲하여 길들인 家畜 등 牛馬가 모두 蕃息하여 날뛰는 形勢이다.

百十四. 誅斬賊盜 捕獲叛亡(주참적도 포획반망) p.118

사람을 죽인 大罪人이나 財物을 竊取한 者는 모두 治安을 害하는 者이니 이것은 罪科에 따라 處罰한다. 또 君主를 背叛하거나 罪를 犯하고 逃亡한 자는 이들을 捕虜로 하는 것이다. 그러나 罪의 輕重에 따라 盜는 죽이지 않는 것이 있고, 捕虜에도 斬罪에 處하는 者가 있는 것이다.

百十五. 布射僚丸 嵇琴阮嘯(포사료환 혜금완소) p.119

옛날 弓術의 名人이었던 呂布는 그 射術로 袁術의 賊兵을 退却시켰고, 弄丸의 名手였던 熊宜僚는 그 技術로 楚王으로 하여금 勝戰케 하였다. 이것은 모두 한 가지 特技를 가지 고 世上의 紛糾를 解決한 例이다. 또 嵇康은 彈琴의 名手였고 阮籍은 巧妙한 善嘯者로서 모두 世人의 憂慮를 解消하여 이롭게 하였다.

百十六. 恬筆倫紙 鈞巧任釣(념필윤지 균교임조) p.120

蒙恬은 처음으로 붓을 만들었고 蔡倫은 처음으로 종이를 만들었으며. 馬鈞은 巧思로 指南

車를 만들었고 任公子는 釣魚에 巧妙한 技藝를 가진 점 等 모두 一技에 長點을 가졌었다.

百十七. 釋紛利俗 竝皆佳妙(석분이속 병개가묘) p.121

上文의 兩節에서 陳述한 呂布의 射術과 熊宜僚의 弄丸같은 것은 敵의 轉意를 喪失케 하여 勝利로 이끌어 모든 紛亂을 解決한 例라 하겠고, 또 蒙恬이 붓을 만들고 蔡倫이 종이를 創製하고 馬鈞이 指南車를 製作하고 任公子가 釣魚에 巧妙한 것 等은 世人을 利롭게하였다고 할 수 있다. 이러한 것은 모두 아름답고 巧妙한 所爲라 하겠다.

百十八. 毛施淑姿 工嚬妍笑(모시숙자 공빈연소) p.122

毛嬙과 西施는 絕世의 美人으로 그들이 喜樂할 때의 笑顔은 勿論 美麗無雙하지만 心中에 憂慮가 있을 때의 顰顏도 역시 魅力이 넘쳐서 그 찌푸린 美는 도리어 一般 女人이 흉내를 내지 못할 程度였다는 것이었다.

百十九. 年矢每催 羲暉朗曜(년시매최 희휘낭요) p.123

날마다 비치는 日光은 밝고 아름답게 빛나고 있으나 光陰은 화살보다 빠르게 지나가면서 조금도 쉬지 않는 것이다. 文意上에서는 "羲暉朗曜 年矢每催"라 하여야 할 것이나, 押韻上 倒置한 것이다.

百二十. 璇璣懸斡 晦魄環照(선기현알 회백환조) p.124

美玉으로 裝飾한 渾天儀가 機上에 매달려 空中에 도는 것 같이 日月星辰의 運行은 迅速하여 每月 그믐 때는 月의 實體는 無光하여 다만 輪廓의 검은 테만이 보이나 다음날부터 다시 明月이 되어 循環하면서 빛을 내는 것이다.

百二十一. 指薪修祐 永綏吉邵(지신수우 영수길소) p.125

莊子의 내용에는 몸이 죽어서 다하는 것을 薪에 比하고, 天地間에서 生命의 無窮함을 火에 比하였다. 薪은 窮盡하나 山에서 나무를 取하여 계속하면 불은 薪에 옮겨져서 無窮하게 타는 것 같이 사람의 生命이라는 氣는 몸이 죽으면 그 魂이 정신에 옮겨져서 天地와 같이 無窮한 것이니, 섶나무의 불이 타는 理致를 생각하여 나의 섶나무가 다 타기 전에 善行을 쌓으면 영원히 행복을 누리어 慶事를 保存하고 일생을 아름답게 지낼 수가 있는 것이다.

百二十二. 矩步引領 俯仰廊廟(구보인령 부앙랑묘) p.126

君子가 朝廷의 正殿에 있을 때에는 그 步行이 法度에 適合하고 목을 당김으로서 머리를 들어 姿勢를 바로 하며, 다시 應接할 때에는 廊廟間에서 俯仰하는 等, 一進一退 一舉一動이 모두 威儀堂堂해야 하는 것이다.

百二十三. 束帶矜莊 徘徊瞻眺(속대긍장 배회첨조) p.127

君子는 言語動作을 삼가야 한다. 朝廷에 들어갈 때에는 衣冠을 整齊하고 威儀를 갖추어 恭敬心을 가져 一擧一動이 禮에 맞아야 한다. 특히 東帶를 服用할 것이며 君主를 會見할 때에는 左右로 어정거리거나 上下로 俯仰하는 짓을 아니 하여 禮容을 잃지 말아야 할 것이다.

百二十四. 孤陋寡聞 愚蒙等誚(고루과문 우몽등초) p.128

사람이 만일 孤立하고 師友를 離脫하여 野鄙陋劣하고 見聞과 學識이 寡乏할 때에는 無智한 愚人과 同一視되어 世人의 消責을 받을 것이다.

百二十五. 謂語助者 焉哉乎也(위어조자 언재호야) p.129

語助라는 것은 成句綴語에 不可缺한 것으로 그 中에서 焉哉乎也의 虛字가 代表된다. 그 外에도 虛字는 많다. 이미 上文에서 讀書하여 賢者가 되는 것을 陳述하였으므로 이에 焉哉乎也 四字를 例示하여 終結하였다. 語助를 善用하는 것은 文章修習에 潤色을 加하는 까닭이다.

〈解釋은 『新釋 千字文』(車相轅 編著, 1972, 鮮文出版社 刊)을 참고하였음.〉

_		
丰		I
'&'	5	ı
不	J	ı

群군/64	公공/73	稽계 / 114	巨 거 / 11	
軍 군 / 79	貢 공 / 88	啓계/60	舉거 / 111	
郡 군 / 81	果과 / 12	階 계 / 62	去거 / 44	歌 가 / 111
宮 궁 / 58	寡과 / 128	溪 계 / 71	據 거 / 57	佳가 / 121
躬 궁 / 93	過과 / 26	雞 계 / 83	車 거 / 69	可 가 / 28
勸 권 / 88	官관 / 14	誡 계 / 93	鉅거/84	家 가 / 67
闕 궐 / 11	觀관/58	故 卫 / 107	居 거 / 96	駕 가 / 69
厥 궐 / 92	冠관/68	顧 고 / 115	渠 거 / 99	假 가 / 77
歸刊 / 20	光광/11	孤 고 / 128	巾 건 / 108	稼 가 / 86
貴刊/45	廣광/63	羔 고 / 29	建 건 / 31	軻 가 / 89
規 구 / 50	匡광/73	姑 ユ / 48	劍 검 / 11	嘉가/92
鈞 균 / 120	曠 광 / 85	鼓 고 / 61	堅 견 / 55	刻각/70
克 극 / 30	槐 괴 / 66	稾卫/65	見 견 / 95	簡 간 / 115
極 극 / 93	虢 괵 / 77	高고/68	造 견 / 98	竭갈/36
根 근 / 101	矯 교 / 112	皐 고 / 94	潔 결 / 109	碣갈/84
謹근/90	巧교/120	古고/97	結 결 / 9	敢 감 / 24
近근/94	交 교 / 50	谷곡/32	謙 겸 / 90	甘감 / 44
琴금/119	具구/105	轂곡 / 68	更 갱 / 76	感 감 / 74
禽 금 / 59	ㅁ구/105	曲곡/72	景 경 / 30	鑒 감 / 91
及급/22	舊 구 / 107	崑곤 / 10	慶경/33	甲 갑 / 60
給급/67	懼구 / 114	鯤 곤 / 102	競 경 / 34	岡 강 / 10
矜 긍 / 127	垢구/116	困 곤 / 76	敬 경 / 35	絳 강 / 102
飢 기 / 106	矩 구 / 126	昆곤/84	竟 경 / 42	糠 강 / 106
璣 기 / 124	駒 구 / 21	恐 공 / 114	京경/56	康 강 / 112
豊 기 / 24	驅 구 / 68	工공/122	涇 경 / 57	薑 강 / 12
己 기 / 27	九구/81	拱 공 / 18	驚 경 / 58	羌 강 / 19
器 기 / 28	求 구 / 97	恭 공 / 24	經경/65	芥 개 / 12
基 기 / 42	國국/16	空공/32	卿경/66	뱝 개 / 121
氣 기 / 49	鞠국 / 24	孔공/49	輕 경 / 69	蓋개 / 23
既 기 / 64	君군 / 35	功공/70	傾경 / 73	改개/26

履 리 / 37	力력/36	動 동 / 53	旦단/72	綺 기 / 74
離 리 / 51	歷력/99	東 동 / 56	升단 / 80	起 기 / 79
理리/91	連 련 / 49	冬동/7	達달/63	幾기/90
鱗 린 / 13	輦 련 / 68	洞 동 / 84	淡 담 / 13	其기/92
臨 림 / 37	列 렬 / 6	杜두/65	談 담 / 27	譏 기 / 93
林림/94	젰 울 / 25	得 득 / 26	答답 / 115	機 기 / 95
立 립 / 31	廉 림 / 52	等 등 / 128	唐당 / 16	吉 길 / 125
	領 령 / 126	登 등 / 43	堂 당 / 32	金금/10
	수 령 / 41	騰 등 / 9	當당 / 36	
摩마/102	靈 령 / 59		棠 당 / 44	L
磨마 / 50	聆 령 / 91		帶 대 / 127	難 난 / 28
莫막 / 26	老 로 / 107	騾라 / 117	大대 / 23	男 남 / 25
漠 막 / 80	路 로 / 66	羅라/66	對대 / 60	南남/87
邈막/85	露 로 / 9	落락 / 101	岱대/82	納납/62
晩 만 / 100	勞 로 / 90	洛락/57	笔택 / 72	囊 낭 / 103
萬 만 / 22	祿 록 / 69	蘭 란 / 38	徳 덕 / 31	柰 내 / 12
滿 만 / 54	論 론 / 97	藍 람 / 110	盗 도 / 118	乃내 / 15
亡 망 / 118	賴 뢰 / 22	朗 랑 / 123	陶도/16	內 내 / 63
忘 망 / 26	僚 显 / 119	廊 랑 / 126	道 도 / 18	女년/25
罔 망 / 27	龍 룡 / 14	來 래 / 7	都 도 / 56	年년 / 123
邙 망 / 57	陋 루 / 128	糧 량 / 107	圖 도 / 59	念념/30
莽 망 / 99	樓 루 / 58	涼량 / 116	途 도 / 77	恬염 / 120
寐叫 / 110	累루/98	良 량 / 25	獨 독 / 102	寧 녕 / 75
每 叫 / 123	流 류 / 39	量 량 / 28	讀독 / 103	農 농 / 86
툐 맹 / 77	倫 륜 / 120	兩 량 / 95	犢 독 / 117	能 능 / 26
孟 맹 / 89	律 률 / 8	麗 려 / 10	篤 독 / 41	
眠면/110	勒 륵 / 70	驢 려 / 117	頓 돈 / 112	
面면 / 57	凌릉 / 102	黎 려 / 19	敦돈/89	多다/75
綿 면 / 85	李리/12	呂 려 / 8	桐 동 / 100	短단/27
勉 면 / 92	利리 / 121	慮 려 / 97	同 동 / 49	端 단 / 31

斯사/38	富 早 / 69	煩 번 / 78	物 물 / 54	滅 멸 / 77
思사 / 40	阜부/72	伐 벌 / 17	勿 물 / 75	鳴 명 / 21
辭 사 / 40	扶 부 / 73	法 법 / 78	靡 口 / 27	名명/31
仕사 / 43	不 불 / 39	壁 벽 / 34	美 미 / 41	命명/36
寫사 / 59	紛분 / 121	壁 벽 / 65	糜口 / 55	明명/63
舍사 / 60	分분/50	弁 변 / 62	微 미 / 72	銘명/70
肆사/61	墳분/64	辨 변 / 91	民 민 / 17	冥명/85
士사/75	弗 불 / 51	別 별 / 45	密 밀 / 75	毛모/122
沙사/80	批 비 / 100	竝 병 / 121		慕 모 / 25
史사 / 89	悲 비 / 29	丙 병 / 60	——— Н	母 卫 / 47
謝사/98	非 비 / 34	둈병 / 67	薄박/37	貌 모 / 91
散산/97	卑 비 / 45	并 병 / 81	飯 반 / 105	目목/103
箱 상 / 103	比 비 / 48	秉 병 / 89	叛 반 / 118	木목 / 22
牀 상 / 110	匪 비 / 52	步 보 / 126	盤 반 / 58	睦목/46
象 상 / 110	飛 비 / 58	寶 보 / 34	磻 반 / 71	牧목/79
觴 상 / 111	肥 비 / 69	服 복 / 15	發 발 / 17	蒙 몽 / 128
嘗 상 / 113	碑 비 / 70	伏 복 / 19	髮 발 / 23	妙 显 / 121
顙 상 / 114	嚬 빈 / 122	覆 복 / 28	房 방 / 108	廟 묘 / 126
詳상 / 115	賓 빈 / 20	福복/33	紡 방 / 108	杳 묘 / 85
想 상 / 116		本본 / 86	方 방 / 22	無 무 / 42
翔 상 / 13	,	鳳봉 / 21	傍 방 / 60	茂 무 / 70
裳상 / 15	嗣사 / 113	奉 봉 / 47	杯 배 / 111	武 무 / 74
常 상 / 23	祀사 / 113	封봉/67	拜 배 / 114	務무/86
傷 상 / 24	射사 / 119	俯 부 / 126	徘 배 / 127	畝 무 / 87
上상 / 46	師사 / 14	父 早 / 35	背 배 / 57	墨 묵 / 29
相상/66	四사 / 23	夫 부 / 46	陪 배 / 68	默号/96
賞 상 / 88	使사 / 28	婦 부 / 46	魄 백 / 124	聞 문 / 128
霜 상 / 9	絲사 / 29	傅 부 / 47	白 백 / 21	文문 / 15
塞 새 / 83	事사 / 35	浮早/57	伯 백 / 48	問 문 / 18
穡 색 / 86	似사/38	府 早 / 66	百 백 / 81	門 문 / 83

-

夜 야 / 11	훈식/75	隨 수 / 46	城성 / 83	色 색 / 91
也 야 / 129	植식 / 92	受 수 / 47	省성/93	索색 / 96
野 야 / 84	薪 신 / 125	守 수 / 54	世세 / 69	生생 / 10
蹬약 / 117	臣 신 / 19	獣 수 / 59	歲세/8	笙 생 / 61
若약 / 40	身 신 / 23	收 수 / 7	稅세 / 88	西서 / 56
弱약/73	信 신 / 28	岫수/85	霄 仝 / 102	書서 / 65
約약/78	愼 신 / 41	誰 수 / 95	少 仝 / 107	屠서/7
驤 양 / 117	神 신 / 53	淑숙 / 122	嘯 소 / 119	黍서 / 87
讓 양 / 16	新 신 / 88	夙숙/37	笑 소 / 122	庶서 / 90
養양 / 24	實실/70	叔숙/48	邵소/125	夕석/110
羊 양 / 29	審심 / 115	宿숙/6	所 仝 / 42	釋석 / 121
陽양/8	深 심 / 37	孰숙/72	素 仝 / 89	席석 / 61
飫어 / 106	甚 심 / 42	俶숙 / 87	疏 仝 / 95	石석/84
御어 / 108	心 심 / 53	熟숙/88	逍 仝 / 97	膳 선 / 105
語 어 / 129	큑 심 / 97	筍 순 / 110	屬 속 / 104	扇 선 / 109
於어 / 86		瑟 슬 / 61	續속 / 113	璇 선 / 124
魚 어 / 89	O	習 습 / 32	俗속 / 121	善선 / 33
馬 언 / 129	兒 아 / 48	陞 승 / 62	東 속 / 127	仙선 / 59
言 언 / 40	雅아/55	承 合 / 63	浪 손 / 105	宣선 / 80
嚴 엄 / 35	阿 아 / 71	市시 / 103	率 舎 / 20	禪선 / 82
奄 엄 / 72	我 아 / 87	侍 시 / 108	悚 舎 / 114	設설/61
業 업 / 42	惡 악 / 33	施 시 / 122	松舎/38	說 열 / 74
與여/35	쑞 악 / 45	矢시 / 123	水 수 / 10	攝섭/43
如 여 / 38	嶽 악 / 82	始 시 / 15	手 수 / 112	聖성/30
餘 여 / 8	安 안 / 40	恃 시 / 27	修 수 / 125	聲 성 / 32
亦 역 / 64	雁 안 / 83	詩시 / 29	綏수/125	盛성/38
易이 / 104	斡 알 / 124	是시/34	垂 수 / 18	誠 성 / 41
讌 연 / 111	巖 암 / 85	時시 / 71	首 수 / 19	性성/53
妍 연 / 122	仰앙 / 126	食식 / 21	樹 수 / 21	星성 / 62
緣 연 / 33	愛 애 / 19	息식/39	殊 仝 / 45	成 성 / 8

麥 자 / 122	陰음/34	垣 원 / 104	王 왕 / 20	淵 연 / 39
者 자 / 129	음 / 91	圓 원 / 109	往왕/7	筵 연 / 61
字 자 / 15	원 읍 / 56	願 원 / 116	畏 외 / 104	悅 열 / 112
資 자 / 35	衣의/15	遠 원 / 85	外외 / 47	熱 열 / 116
子 자 / 48	宜의/41	園 원 / 99	寥요/96	厭 염 / 106
慈 자 / 51	儀의 / 47	月월/6	颻요/101	染염 / 29
自 자 / 55	義의/52	委위 / 101	要요/115	葉엽 / 101
紫자/83	意의 / 54	煒위 / 109	曜 요 / 123	永 영 / 125
茲자 / 86	疑의 / 62	謂위 / 129	遙요/97	映영/39
作작/30	耳이/104	位 위 / 16	浴욕/116	쑞영 / 42
爵작 / 55	異이 / 107	潤위/57	欲 욕 / 28	詠영 / 44
潛 잠 / 13	邇 이 / 20	魏위 / 76	辱욕/94	盈 영 / 6
箴 잠 / 50	以이/44	威위 / 80	容용 / 40	楹영/60
牆 장 / 104	而이/44	爲 위 / 9	用용/79	英영 / 64
腸 장 / 105	移이/54	遊 유 / 102	庸용/90	纓영/68
莊 장 / 127	<u> </u>	攸유 / 104	寓 우 / 103	營 영 / 72
章 장 / 18	伊이/71	帷유 / 108	祐 👇 / 125	翳예 / 101
場 장 / 21	貽이/92	有 유 / 16	愚 우 / 128	豫 예 / 112
長장 / 27	益 익 / 44	惟유/24	羽 우 / 13	禮예/45
張 장 / 6	引 인 / 126	維유/30	虞 우 / 16	隸예/65
帳 장 / 60	人 인 / 14	猶 유 / 48	優 우 / 43	乂예/75
將 장 / 66	因 인 / 33	猷 유 / 92	宇 우 / 5	譽 예 / 80
藏 장 / 7	仁 인 / 51	輶 유 / 104	友 우 / 50	藝예/87
宰 재 / 106	壹 일 / 20	育 육 / 19	右 우 / 63	梧오/100
再 재 / 114	逸 일 / 53	尹 윤 / 71	禹 우 / 81	五오/23
哉 재 / 129	日일/6	閏 윤 / 8	雨 우/9	玉옥/10
在 재 / 21	任임 / 120	戎 융 / 19	運 운 / 102	溫 온 / 37
才재 / 25	入입 / 47	銀은 / 109	굿 운 / 82	翫 완 / 103
載 재 / 87		殷은 / 17	雲 운 / 9	阮 완 / 119
適 적 / 105	—— х	隱은 / 51	鬱울/58	日 왈 / 35

感 척 / 98	職 직 / 43	左좌/63	祭 제 / 113	績 적 / 108
川 천 / 39	稷 직 / 87	佐좌/71	帝 제 / 14	嫡 적 / 113
賤 천 / 45	直 직 / 89	罪 죄 / 17	制 제 / 15	賊 적 / 118
天 천 / 5	陳 진 / 101	珠주/11	諸 제 / 48	積적 / 33
千천/67	珍 진 / 12	晝주/110	弟 제 / 49	籍 적 / 42
踐 천 / 77	盡 진 / 36	酒 주 / 111	濟 제 / 73	跡 적 / 81
瞻 첨 / 127	眞 진 / 54	誅주/118	凋 조 / 100	赤 적 / 83
妾 첩 / 108	辰 진 / 6	周주 / 17	早 조 / 100	寂 적 / 96
牒 첩 / 115	振 진 / 68	宙주/5	糟 조 / 106	的 적 / 99
聽 청 / 32	晉 진 / 76	州 주 / 81	釣조 / 120	牋전 / 115
淸청 / 37	秦 진 / 81	主주/82	照 圣 / 124	傳 전 / 32
靑 청 / 80	執 집 / 116	奏 주 / 98	眺 圣 / 127	顚 전 / 52
體 체 / 20	集 집 / 64	俊 준 / 75	助 圣 / 129	殿 전 / 58
超 초 / 117	澄 징 / 39	遵 준 / 78	鳥 조 / 14	轉 전 / 62
誚 초 / 128		重 중 / 12	弔 圣 / 17	典 전 / 64
草 초 / 22		中중/90	朝 圣 / 18	翦전 / 79
初 초 / 41	且 补 / 112	卽즉/94	造 조 / 51	田 전 / 83
楚 초 / 76	此 补 / 23	蒸증 / 113	操 조 / 55	切절/50
招 초 / 98	次 补 / 51	增증/93	趙 조 / 76	節 절 / 52
燭촉 / 109	讚 찬 / 29	紙 지 / 120	調 圣 / 8	接접 / 111
寸촌/34	察 찰 / 91	指 지 / 125	組 조 / 95	貞 정 / 25
寵총/93	斬 참 / 118	知 ス / 26	條 조 / 99	正 정 / 31
催 최 / 123	唱 창 / 46	之 지 / 38	足족 / 112	定 정 / 40
最최/79	菜 채 / 12	止 ス / 40	存 존 / 44	政정 / 43
推 추 / 16	綵 채 / 59	枝 지 / 49	尊 존 / 45	情정 / 53
秋 추 / 7	策 책 / 70	地 刈 / 5	終종/41	靜 정 / 53
抽 추 / 99	處 처 / 96	志 ス / 54	從 종 / 43	丁정 / 74
逐축/54	戚 척 / 107	持 习 / 55	鍾종/65	精정 / 79
出출 / 10	尺 척 / 34	池 ス / 84	宗 종 / 82	亭 정 / 82
黜 출 / 88	陟 척 / 88	祗 ス/92	坐 좌 / 18	庭정 / 84

毁 훼 / 24	好호/55	寒 한 / 7	—— п	充 충 / 105
暉 휘 / 123	戸호/67	漢 한 / 74	杷 과 / 100	忠 き / 36
虧 후 / 52	洪 홍 / 5	韓 한 / 78	頗 과 / 79	翠취 / 100
欣 き / 98	火화 / 14	閒 한 / 96	八 팔 / 67	取취/39
興 흥 / 37	化화/22	鹹함 / 13	沛 패 / 52	吹취 / 61
羲 희 / 123	禍화/33	合합 / 73	霸 패 / 76	聚취 / 64
	和화 / 46	恒항 / 82	烹 팽 / 106	惻측/51
	華화/56	抗항/93	平 평 / 18	昃측/6
	畵 화 / 59	骸 해 / 116	陛 폐 / 62	侈 刘 / 69
,	紈 환 / 109	駭 해 / 117	弊 到 / 78	馳 刘 / 80
	丸 환 / 119	海 해 / 13	飽 포 / 106	治 치 / 86
	環 환 / 124	解해 / 95	捕 포 / 118	致 刘 / 9
	桓환 / 73	行행 / 30	布 巫 / 119	恥 刘 / 94
	歡 환 / 98	幸 행 / 94	飄 丑 / 101	則즉/36
	煌 황 / 109	虚허 / 32	表 丑 / 31	勅 칙 / 90
	惶 황 / 114	絃 현 / 111	被 耳 / 22	親 친 / 107
	皇 황 / 14	懸 현 / 124	彼 耳 / 27	漆 칠 / 65
	荒 황 / 5	賢 현 / 30	疲 耳 / 53	沈 침 / 96
	黄황/5	玄 현 / 5	筆 필 / 120	稱 칭 / 11
	晦 회 / 124	縣 현 / 67	必 필 / 26	
	徊 회 / 127	挾 협 / 66	逼 핍 / 95	E
	懷 회 / 49	形형 / 31		耽탐/103
	미화 / 74	馨형 / 38	₹	湯 탕 / 17
	會 회 / 77	兄 형 / 49	河하/13	殆 태 / 94
	獲 획 / 118	衡 형 / 71	遐 하 / 20	土 토 / 77
	橫 횡 / 76	刑 형 / 78	下하 / 46	通통/63
	效 호 / 25	嵇 혜 / 119	夏하 / 56	退 퇴 / 52
	孝立/36	惠 혜 / 74	何하 / 78	投 투 / 50
	後 후 / 113	號 호 / 11	荷하 / 99	特특/117
	訓 훈 / 47	乎호/129	學 학 / 43	

編著者 略歷

姓名: 蔡舜鴻

號: 韶史, 韶軒

堂號: 無術山房, 癡聾精舍, 觀鶴軒

03163

서울特別市 鐘路區 仁寺洞길 12 大一빌딩 1014號, 韓國詩書畵硏究所

- 哲學博士(成均館大學校 東洋美學)
- 東亞美術際 大賞
- 書藝大展(月刊書藝) 大賞
- 大韓民國美術大展 招待作家
- 全國揮毫大會 招待作家
- 京畿美術大展 招待作家
- 三清詩社 初代會長

歷任

- · 釜山書藝biennale 總監督
- 韓國書藝文化學會 會長
- 韓國美術協會 書藝分科 副委員長
- 韓國美術協會 水原支部 首席副會長 集 王鐸 行書千字文
- 水原書藝家總聯合會 總會長
- 大田大學校 書藝科 外來教授
- 京畿大學校 書藝科 外來教授

- 成均館大學校 儒學大學院 招聘教授
- (社)東方書法探源會 理事長

現在

- (財)東方研書會 理事
- (社)韓國美術協會 副理事長
- (社)韓國篆刻協會 副會長
- (社)國際書法藝術聯合 理事
- 韓國書藝家協會 副會長
- 韓國書藝學會 理事
- 韓國詩書畫研究所 所長

著書

- 集 王鐸 草書千字文
- 集 吳昌碩 篆書千字文
- 集 米芾 行書千字文

저자와의 협의하에 인지생략

集 張猛龍碑 **楷書千字文**(해서천자문)

2023年 5月 10日 초판 발행

편 저 蔡 舜 鴻 편 집 崔 泰 彬 표지디자인 WV Design

발행처 (주)이화문화출판사 발행인 이 홍 연·이 선 화 등록번호 제300-2015-92 주소 서울시 종로구 인사동길 12, 대일빌딩 3층 311호 전화 02-732-7091~3 (도서 주문처) FAX 02-725-5153 홈페이지 www.makebook.net

값 15,000원

- ※ 잘못 만들어진 책은 바꾸어 드립니다.
- ※ 본 책의 내용을 무단으로 복사 또는 복제할 경우, 저작권법의 제재를 받습니다.